캘리그라피 따라 쓰기부터 활용 소품 만들기까지

나만의
캘리그라피
활용하기

캘리그라피 따라 쓰기부터 활용 소품 만들기까지

나만의
캘리그라피
활용하기

펴낸날 2023년 7월 7일

지은이 전아영
펴낸이 주계수 | **편집책임** 이슬기 | **꾸민이** 이화선

펴낸곳 밥북 | **출판등록** 제 2014-000085 호
주소 서울시 마포구 양화로7길 47 상훈빌딩 2층
전화 02-6925-0370 | **팩스** 02-6925-0380
홈페이지 www.bobbook.co.kr | **이메일** bobbook@hanmail.net

© 전아영 2023.
ISBN 979-11-5858-940-0 (13650)

캘리그라피 따라 쓰기부터 활용 소품 만들기까지

나만의
캘리그라피
활용하기

전아영

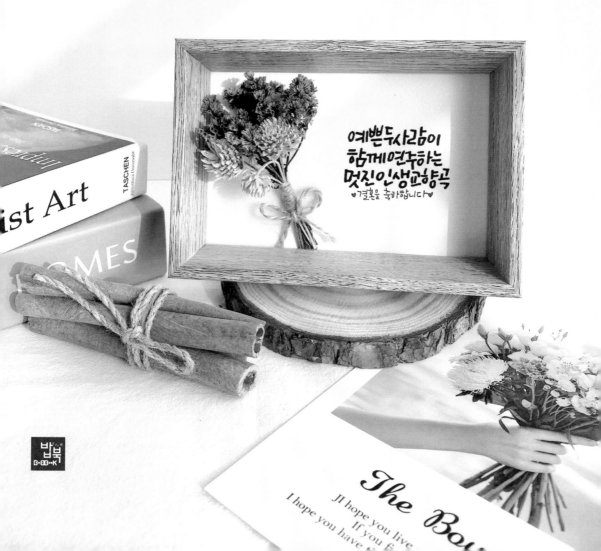

여러분은 온전히 자신에게만 집중하는 시간이 언제인가요? 저는 제가 찍은 사진 위에 글씨를 쓰거나 그림을 그리고 있는 시간이 가장 집중하는 시간이랍니다.

이런 취미가 일이 되었습니다. 정말 좋아하지 않았다면 할 수 없었을 거예요.

사진은 저의 관심사를 표현하는 일 중 하나입니다. 자신의 감성을 표현해 주고 일상의 순간들을 기록하는 것 중 하나가 사진이지요. 그 사진 안에 담긴 제 감정을 한층 더 업그레이드해 줄 수 있는 게 캘리그라피가 아닐까요?

전 예술성만 강조된 캘리그라피가 아닌 감성이 담겨 있고 개성이 묻어나는 그런 서체를 표현해 보고 싶었답니다.

저도 처음 캘리그라피를 접했을 때 분명 어려웠던 시간이 있었어요. 서예나 미술 전공자가 아니었기에 제가 쓰는 글씨에 자신감도 없었고 채색할 때는 망칠까 봐 채색이 망설여질 때가 많이 있었어요.

하지만 다른 사람과 비교하지 않고 자신의 처음 그 시간, 그때와 비교해서 더 나은 작품이 완성되었다면 그건 성공한 걸 거예요. 캘리그라피는 정답이 있는 게 아니잖아요.

내가 쓴 글씨와 그림을 선물했을 때 행복해하는 표정을 보는 순간 '아! 내가 지금까지 캘리그라퍼로 활동하고 있는 게 참 잘한 일이구나.' 생각한 답니다. 이 책은 일상 속에 누구나 쉽게 접할 수 있는 재료로 캘리 소품을 만들어봤어요. 친한 친구나 가족 그리고 지인분들에게 선물해 보세요.

그럼 지금부터 저와 함께 시작해 봐요.

2023.06
전아영

캘리그라피 활용 소품 만들기

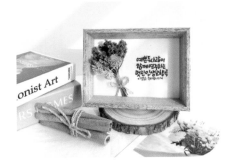

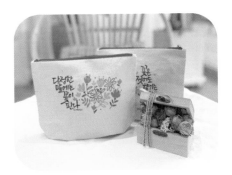

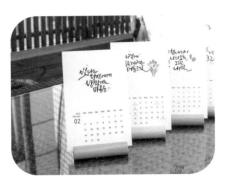

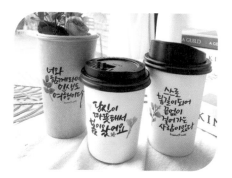

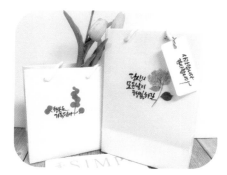

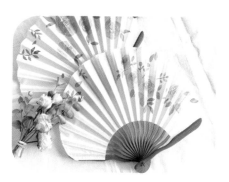

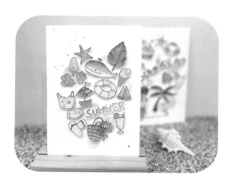

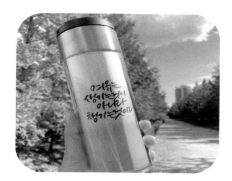

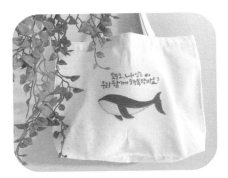

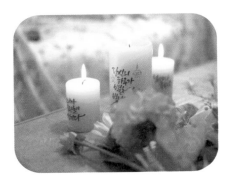

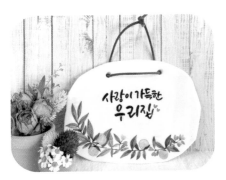

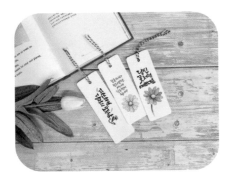

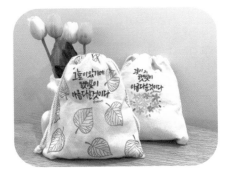

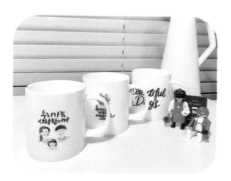

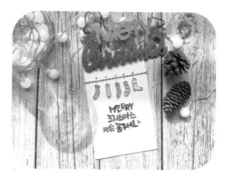

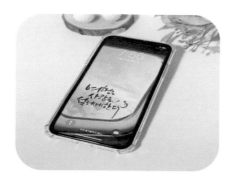

수채화
재료 소개

☙ 종이

수채화 용지는 압축의 정도에 따라 황목, 중목, 세목으로 나뉘어요. 압축에 따라 결이 매끈한 세목, 약간 결의 질감이 드러나는 중목, 압축 정도가 낮아 결이 가장 거친 황목으로 나누어지고 초보자들이 사용하기에는 중목이 무난합니다. 종이 두께는 물을 많이 사용하는 경우 300g 이상을 사용하면 좋습니다.

저는 어느 정도 결이 있어 물감이 자연스럽게 칠해지는 중목을 많이 사용하는 편입니다.

캘리그라피만 쓰는 경우에는 화선지, A4용지, 켄트지처럼 표면이 매끄럽고 쓰기 편한 종이를 선택해도 됩니다.

☙ 물감

물감을 구매하지 않은 초보자라면 24색을 기본 세트로 신한 물감이나 미젤로 골드미션을 구입하고 나머지 필요한 색은 그때그때 낱개로 구매하면 됩니다.

☙ 샤프와 지우개

스케치 선이 도드라지는 것보다 흐린 선을 좋아해서 HB나 H심을 사용하고 선의 두께나 선의 균일함 때문에 저는 보통 샤프를 사용합니다. 지우개는 말랑말랑한 미술용 지우개를 사용하면 됩니다. 그리고 선이 과하게 진해졌을 땐 떡지우개(파버카스텔)를 이용해 눌러주면 지우개 가루 없이 깨끗하게 선의 진함을 흐리게 바꿀 수 있습니다.

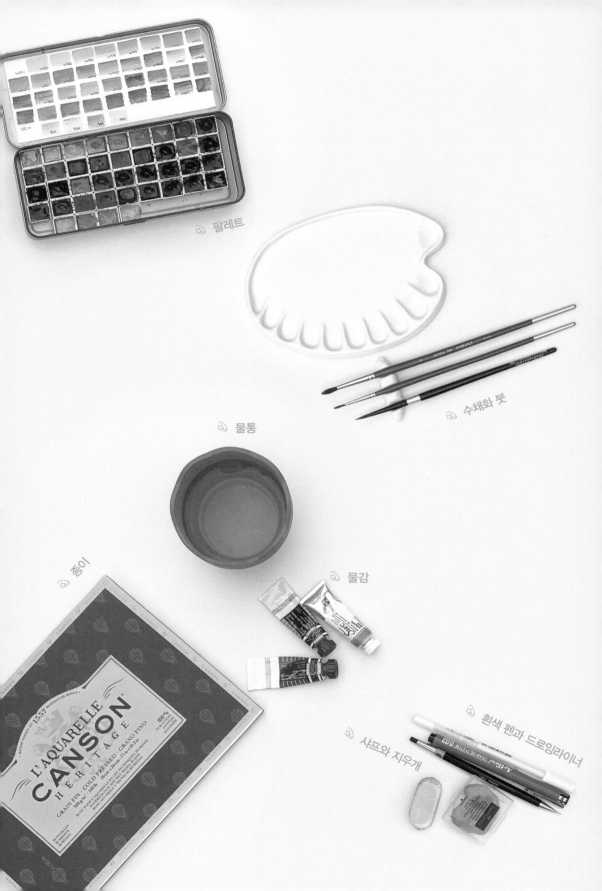

팔레트

수채화 붓

물통

물감

종이

흰색 펜과 드로잉라이너

샤프와 지우개

물통

휴대하기가 편한 접이식 물통이나 유리병, 테이크아웃 투명 컵 등을 사용하시면 됩니다. 물이 탁해지면 깨끗한 물로 갈아줍니다. 물색이 탁해지면 그 물이 붓에 스며들어서 물감 색을 탁하게 만듭니다.

팔레트

플라스틱이나 일반 팔레트를 사용하는 경우 쉽게 물들기 때문에 저는 착색이 덜한 도자기 제품을 사용합니다. 물론 도자기 제품도 오랜 시간 물감을 방치하면 착색이 될 수 있습니다.

수채화 붓

붓은 천연모가 물을 많이 머금고 있고 부드러워 좋지만, 초보자가 다루기에는 조금 어려워 처음 시작할 때에는 혼합모 붓을 추천합니다. 인조 붓은 천연 붓에 비해 탄력은 좋지만, 물을 많이 머금지 못하는 단점이 있습니다.

드로잉 라이너 펜(워터프루프)

라이너 펜 브랜드는 정말 너무 많습니다. 펜의 그립감이나 농도 등을 확인해 보고 본인에게 가장 잘 맞는 호수나 색상 등을 선택하면 됩니다. 똑같은 두께라 해도 브랜드에 따라 굵기나 농도의 차이가 있습니다. 워터프루프 펜의 장점은 사용 후 바로 채색할 수 있습니다. 그래서 어반스케치 할 때도 많이 사용합니다.

흰색 펜

채색 후 하이라이트로 그리고 포인트 펜 용도로 사용할 수 있는 화이트 펜으로 보통 사쿠라 젤리롤펜과 시그노 펜을 사용합니다.

캘리그라피
도구

　캘리그라피는 다양한 도구를 사용하여 다양한 느낌의 작품을 연출할 수 있습니다. 그 다양한 도구 중 나만의 스타일을 찾는 게 가장 중요하다고 생각합니다.

　처음 캘리그라피를 시작하는 분에게는 쿠레타케 붓펜을 추천해 드립니다. 캘리그라피를 시작하는 분들이 가장 많이 사용하는 펜이기도 합니다. 붓과 비슷하고 붓모가 부드러워서 얇은 선부터 두꺼운 선까지 필압 조절로 다양한 글자 표현이 쉽습니다.

　우선 캘리그라피에 흥미를 느끼게 되고 그 흥미로 인해 좀 더 체계적인 글씨를 쓰고 싶으신 분들에겐 전문적으로 붓을 추천해 드립니다.

　붓은 선의 필압 조절이나 먹물의 농도 조절로 다양한 글자 표현이 가능합니다. 시간이 다소 걸릴 수는 있지만 붓을 자율적으로 다루게 되면 다른 도구들을 쉽게 응용해서 사용할 수 있습니다.

✎ 즐겨 사용하는 붓펜의 종류

1) 쿠레타케 붓펜(모필)

주로 평소 갖고 다니는 붓펜 쿠레타케 22~25호 붓펜입니다. 두께에 따라 호수가 다르며 22호가 중간 붓펜 24호는 가는 붓펜 25호는 두꺼운 붓펜입니다. 스스로 필압 조절이 가능해지면 어느 호수로든 사용할 수 있습니다.

2) 제노 붓펜(스펀지), 모나미 붓펜 드로잉

초보자가 쓰기에는 제노 붓펜이 더 쉽게 느껴지실 겁니다.

다만 모필 붓처럼 세밀한 표현이나 갈라짐의 표현 등은 힘듭니다. 붓의 질감을 그대로 표현하고 싶다면 모필 붓펜을 사용하는 게 좋습니다.

다만 펜촉이 금세 뭉툭해져서 그보단 힘 조절이 잘되고 제노 붓펜 보다 세밀한 느낌으로 쓰기엔 모나미 붓펜 드로잉이 무난합니다.

저는 평소 제노 붓펜의 펜촉을 사선으로 잘라서 사용합니다.

3) 수채화 붓

책에선 수채 캘리그라피는 화홍 붓(호수 3)을 사용했습니다. 끝이 뾰족하지 않은 붓을 선택해서 글씨를 둥글게 쓸 수 있습니다.

물감의 농도에 따라 불투명한 느낌의 서체와 물을 많이 사용해서 맑고 투명한 느낌으로도 표현할 수 있습니다.

4) 아이패드 펜(디지털 캘리)

붓펜 사용에 어려움이 없는 사람들에게 주로 쓰이는 디지털 드로잉펜으로 아이패드나 갤럭시 탭의 어플을 이용해서 사용하면 됩니다.

책에서 아이패드 드로잉펜을 이용해 프로크리에이터라는 앱으로 캘리그라피를 완성했습니다.

수정이나 쓰임이 쉬워서 요새 자주 애용하는 것 중 하나입니다.

의뢰 작업 건도 요즘엔 붓펜보다 아이패드로 작업해서 보내드리는데 만족감이 높습니다. 그림이나 사진 위에 바로 손쉽게 작업이 가능합니다.

5) 지그 쿠레타케 붓펜(컬러 리얼 브러쉬)

쿠레타케 붓펜(22호)에 비해 크기도 작고 붓모도 짧고 얇은 편입니다.

필기와 채색을 동시에 할 수 있어 다양한 작업이 가능합니다. 워터브러쉬를 이용해서 블렌딩을 하면 채색이 가능해 일러스트나 컬러링 등이 가능하고 휴대성이 좋아 간단한 어반스케치 채색에도 좋습니다.

6) 지그펜

손글씨 느낌으로 쓰고 싶을 때 많이 사용되는 펜입니다.

굵기가 다른 양쪽 팁으로 되어 있어 지그펜의 두께와 방향을 잘 활용해서 사용하면 개성 있는 서체를 쓸 수 있습니다.

7) 펜텔 트라디오(TRJ50)

만년필식 수성펜입니다. 번짐이나 잉크 튐이 있어 종이의 선택이 중요합니다.

0.7이라고 하지만 막상 써보면 좀 더 얇게 느껴지기에 어반스케치나 만년필 대용으로 흘림서체를 쓰고 싶을 때 추천합니다.

캘리그라피
따라 쓰기

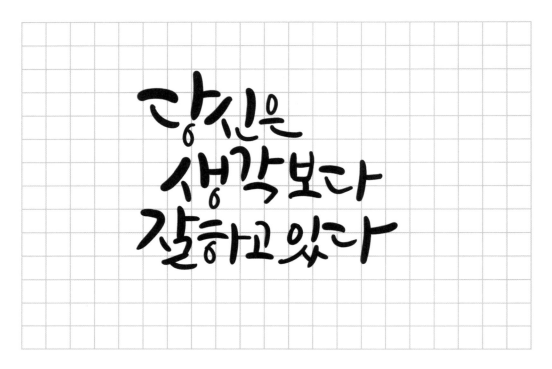

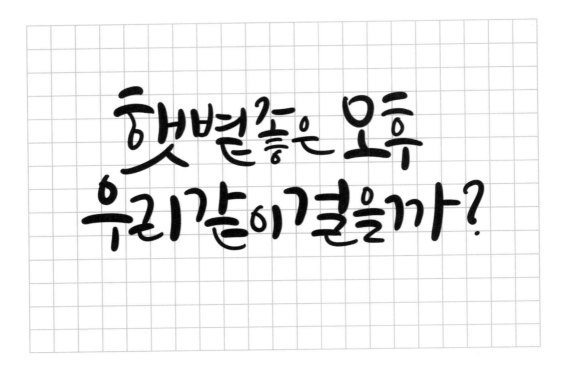

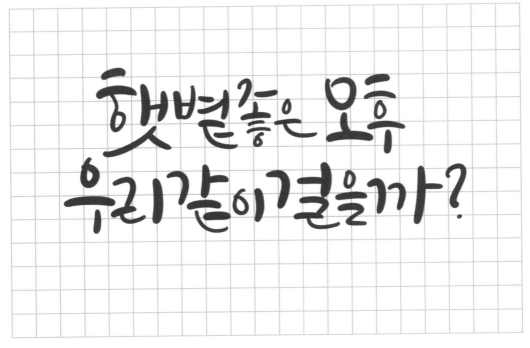

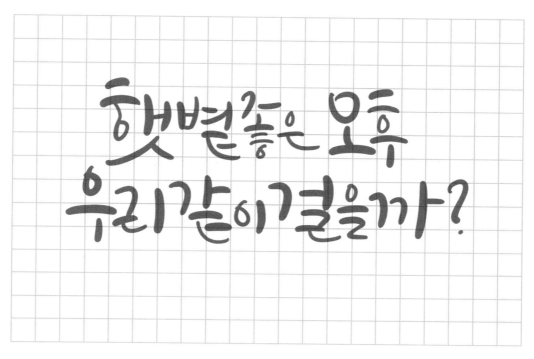

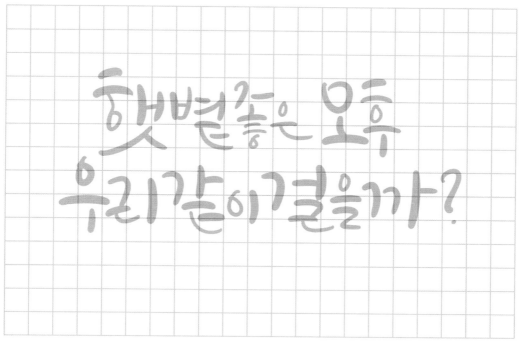

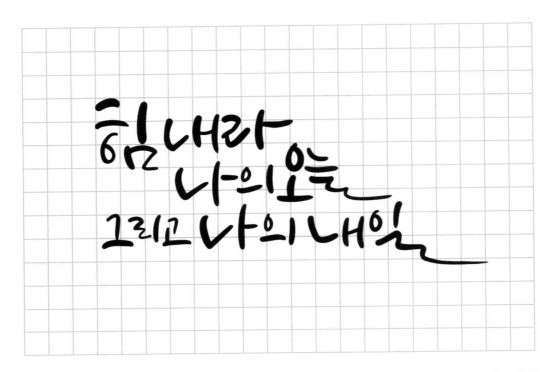

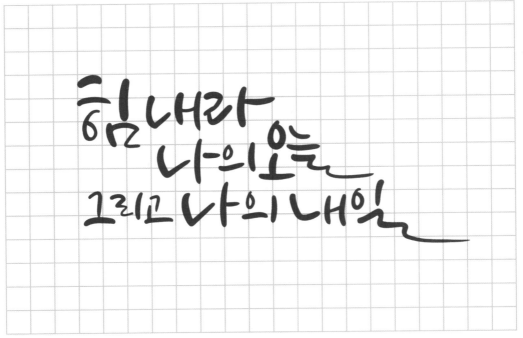

알맞게 따라 써 보세요.

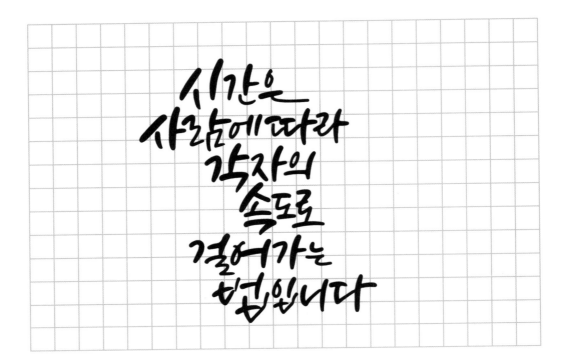

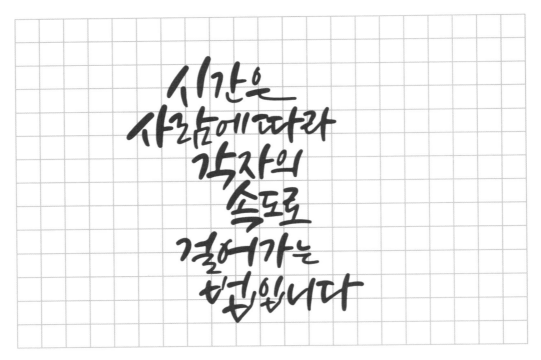

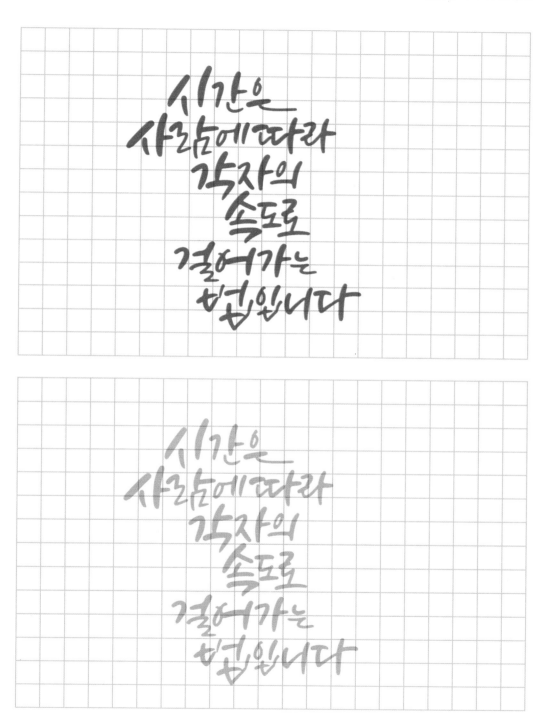

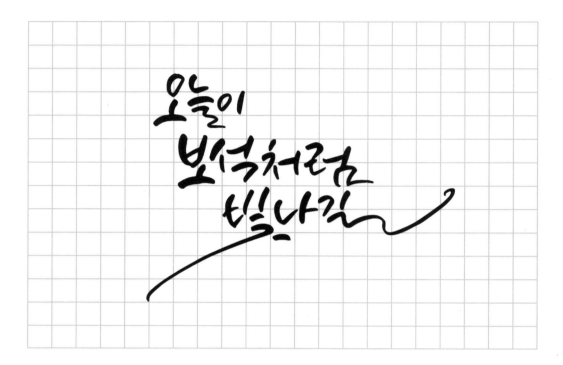

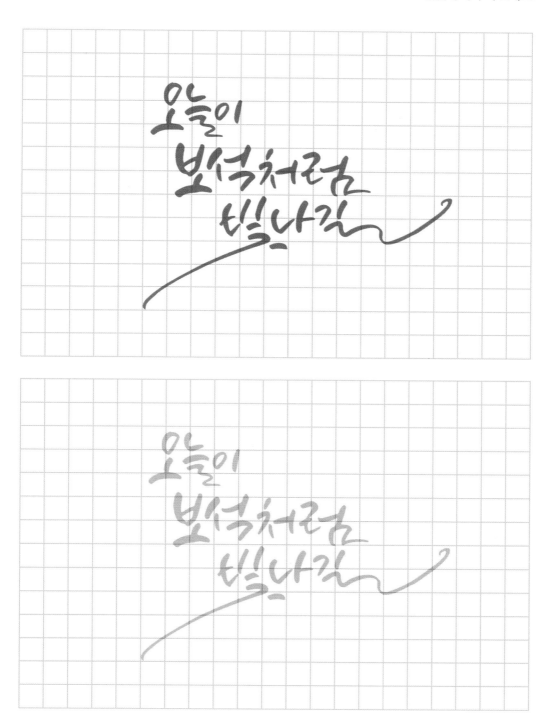

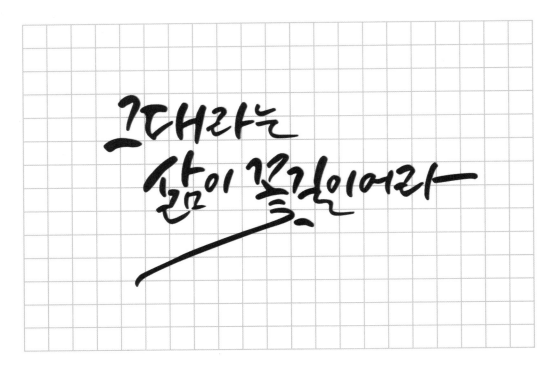

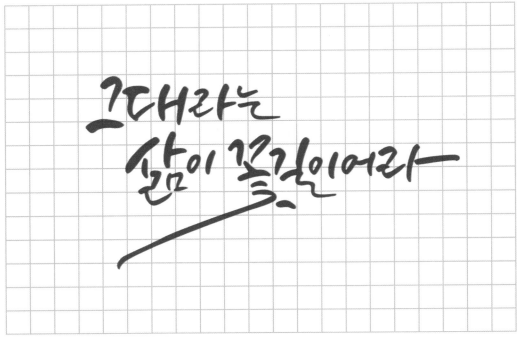

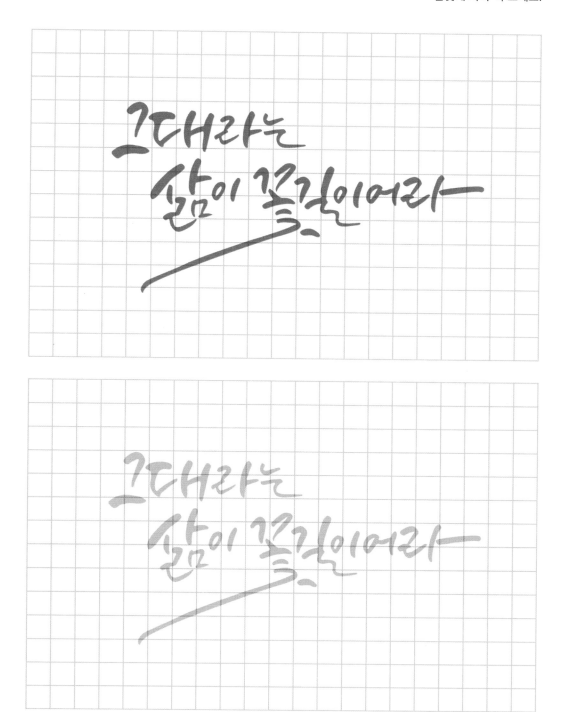

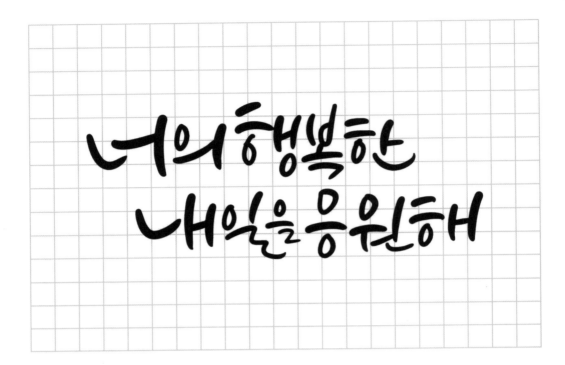

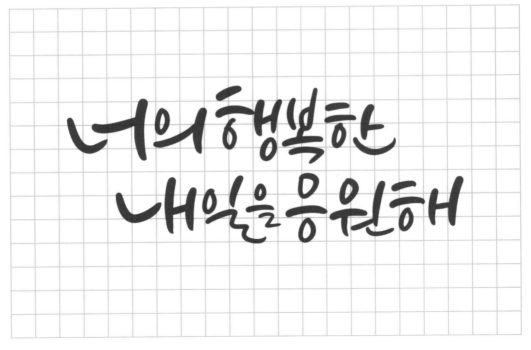

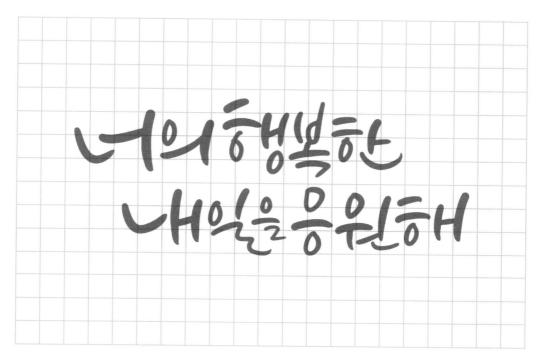

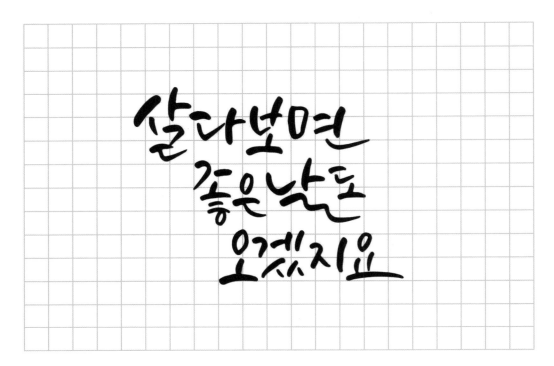

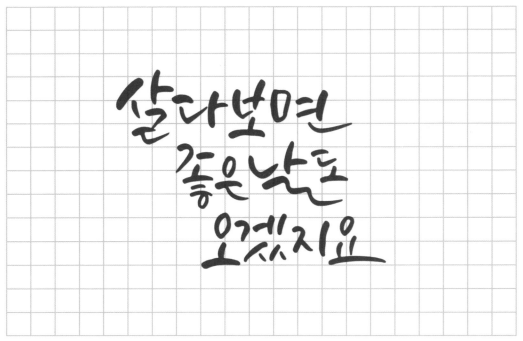

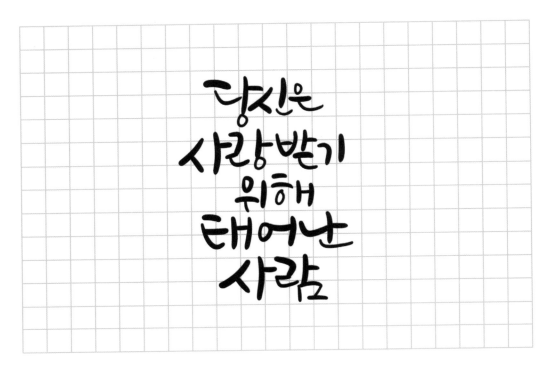

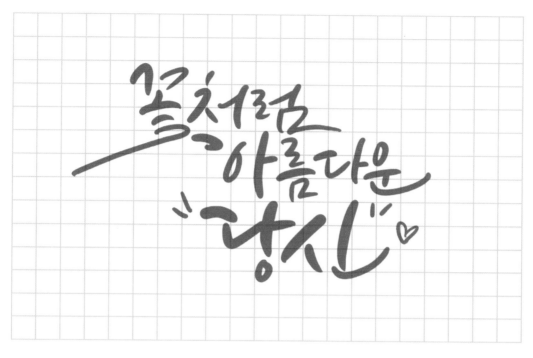

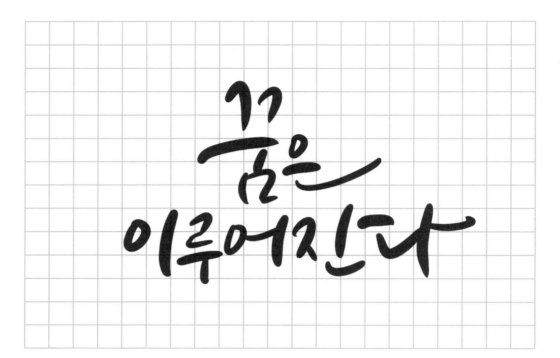

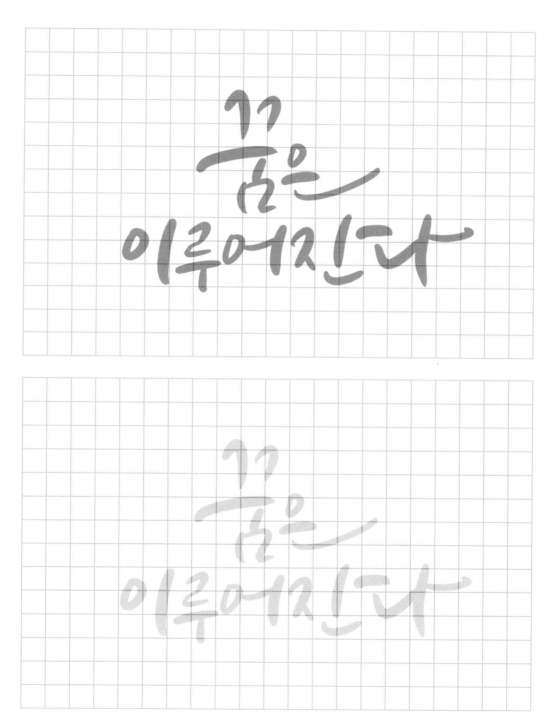

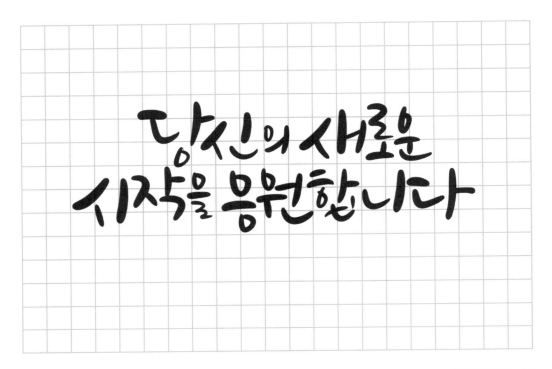

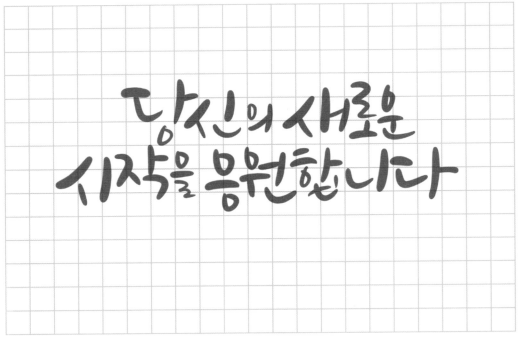

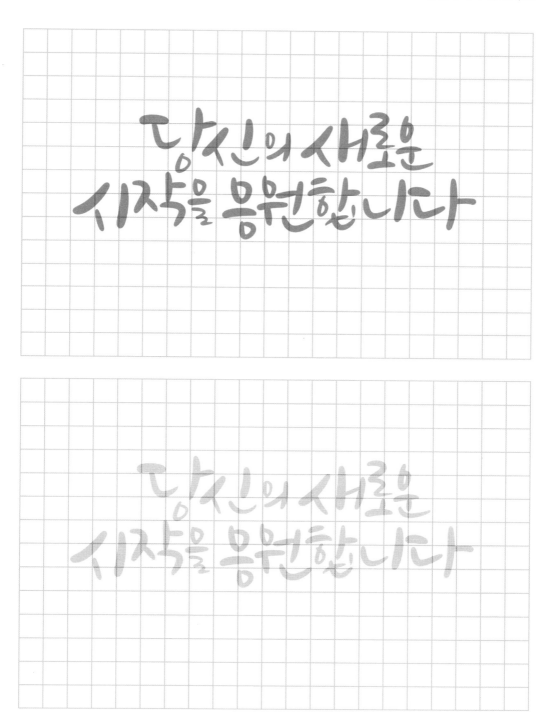

알맞게 따라 써 보세요.

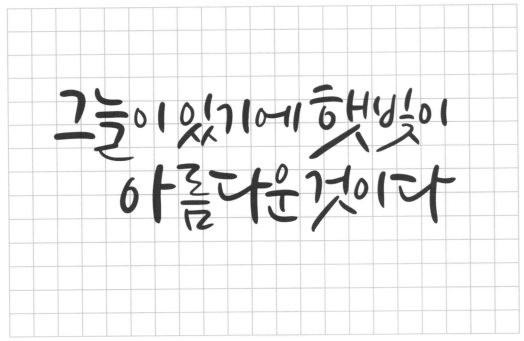

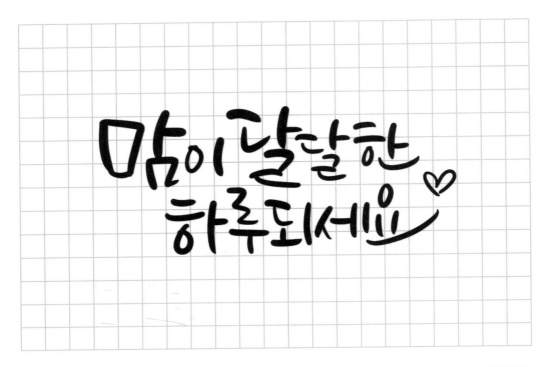

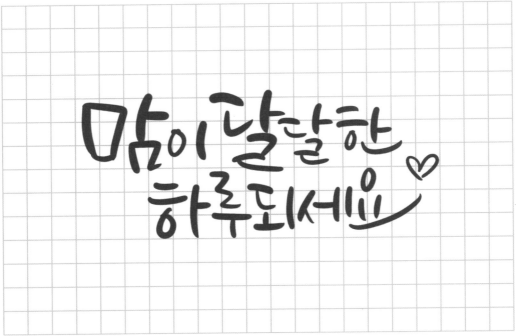

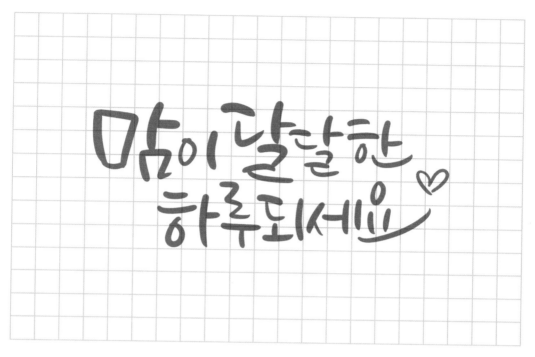

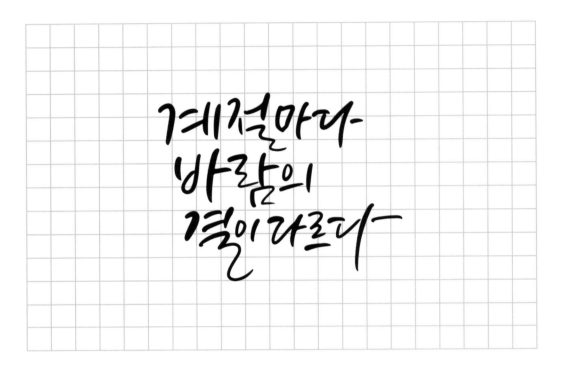

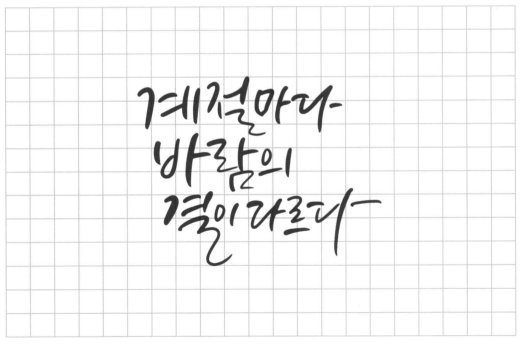

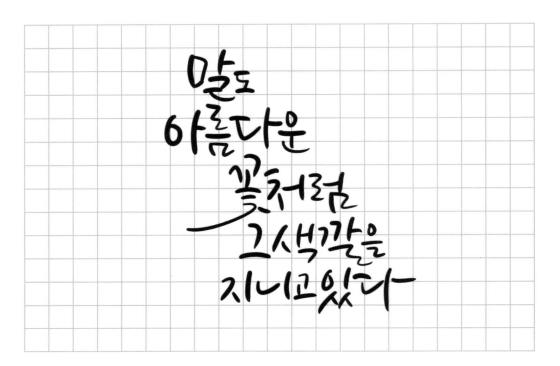

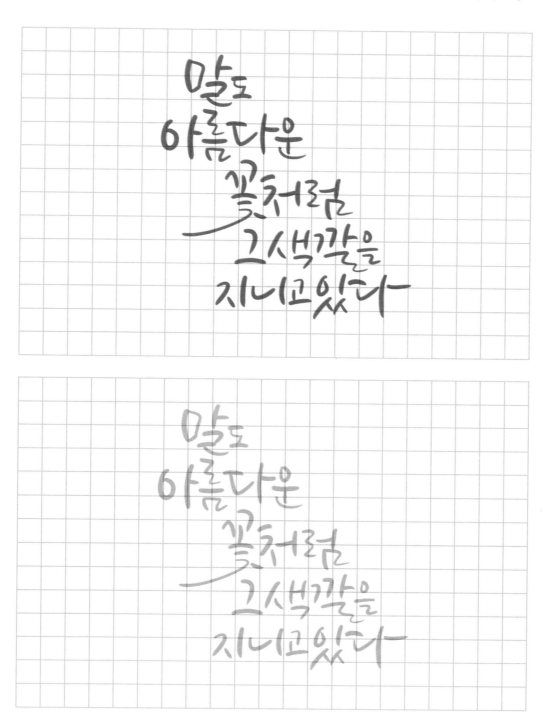

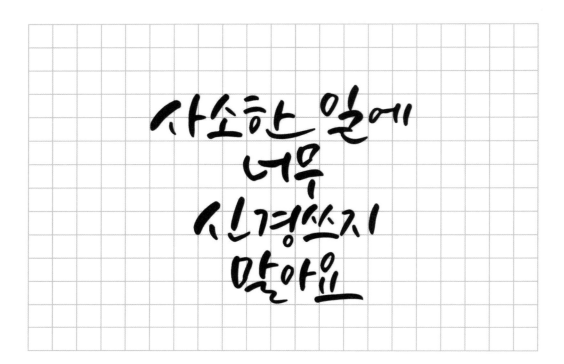

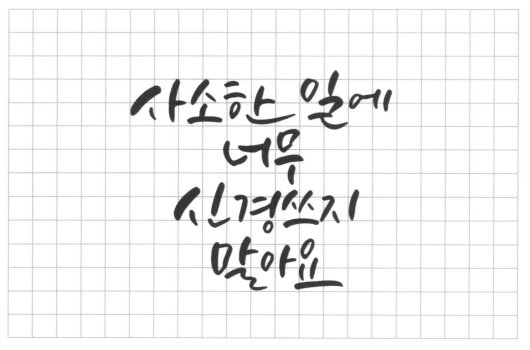

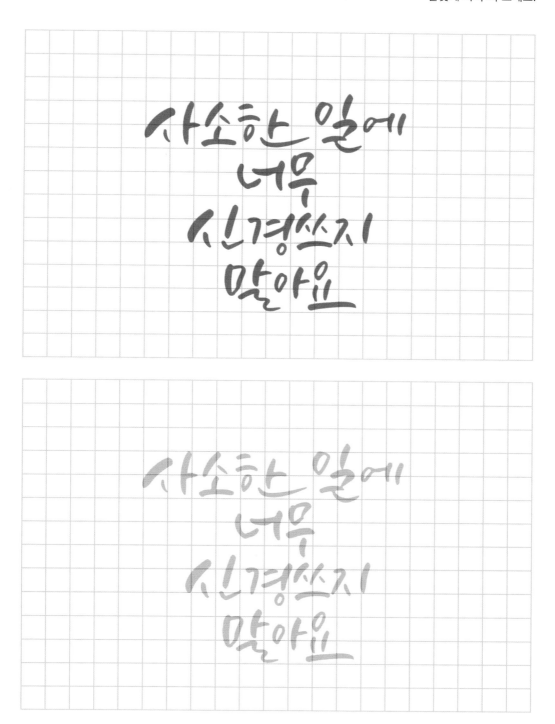

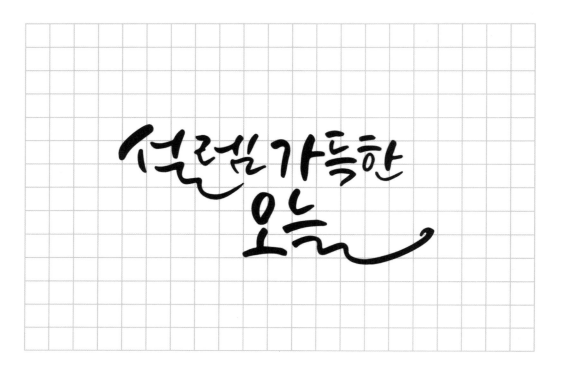

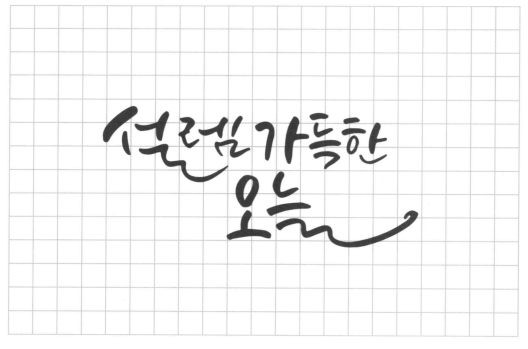

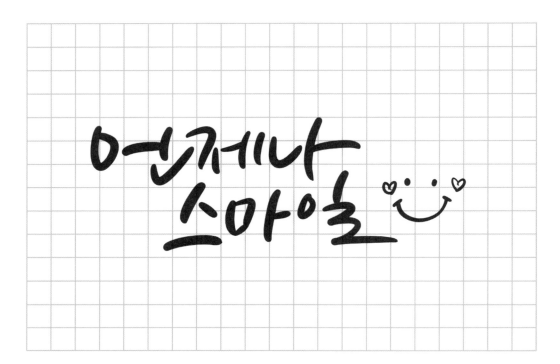

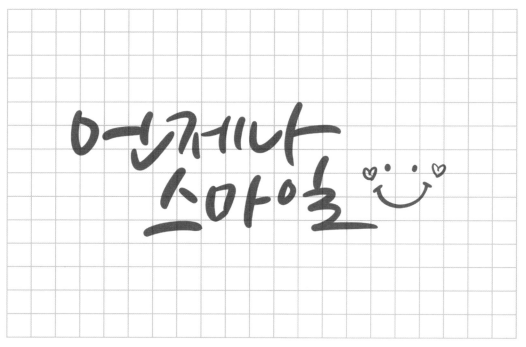

알맞게 따라 써 보세요.

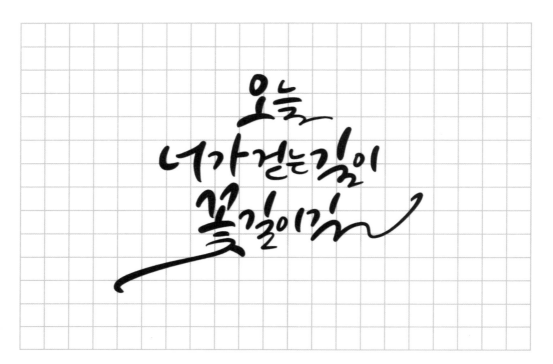

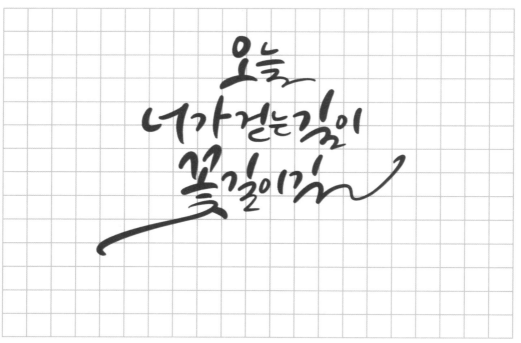

알맞게 따라 써 보세요.

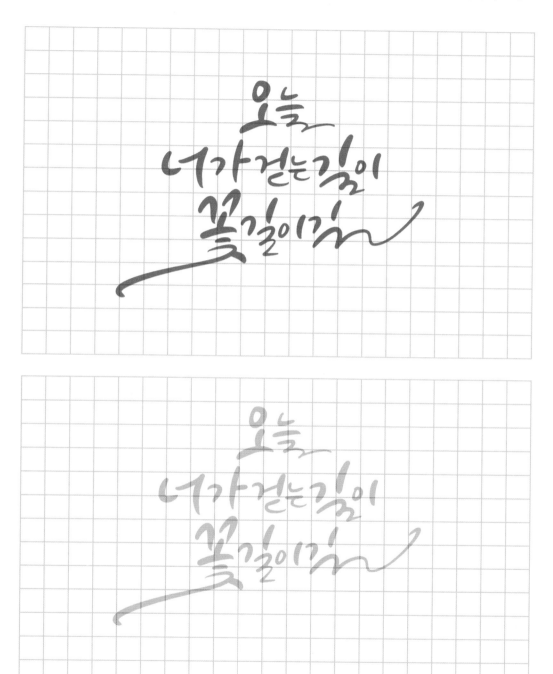

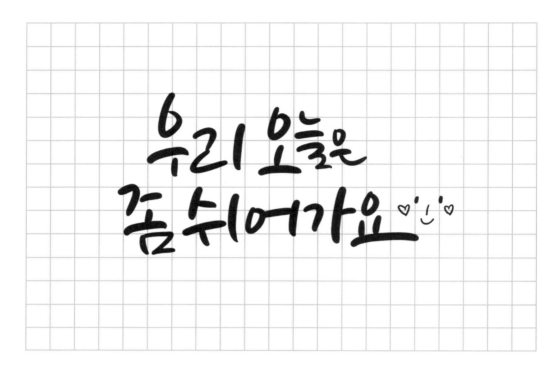

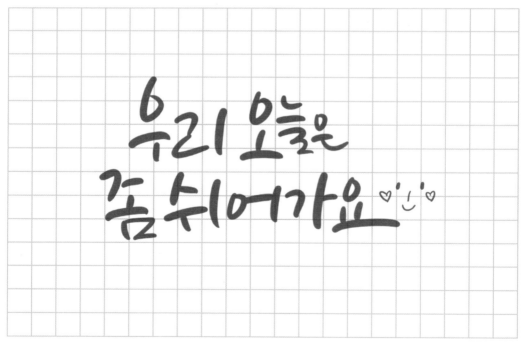

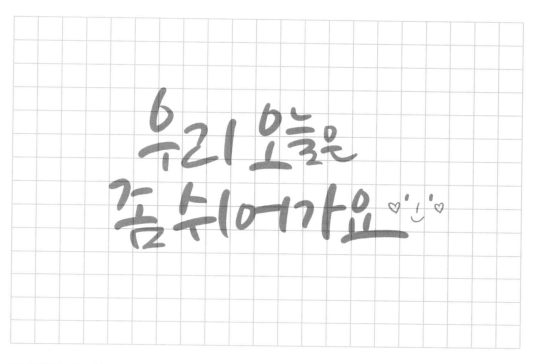

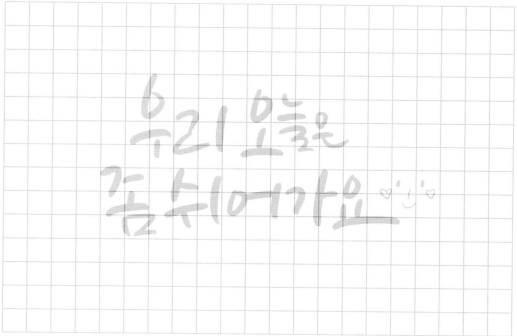

그리운
것은
향기를
지니고
있다

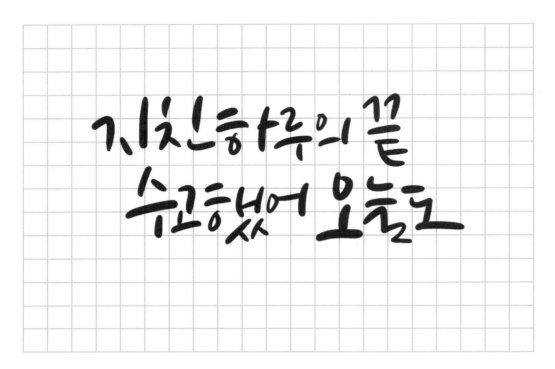

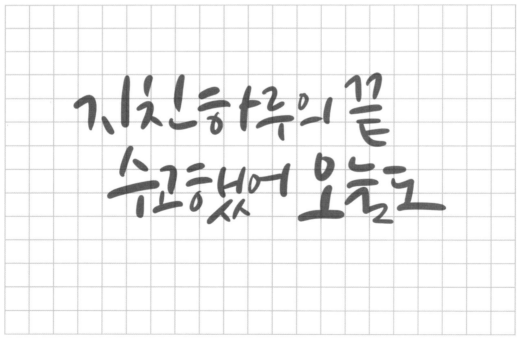

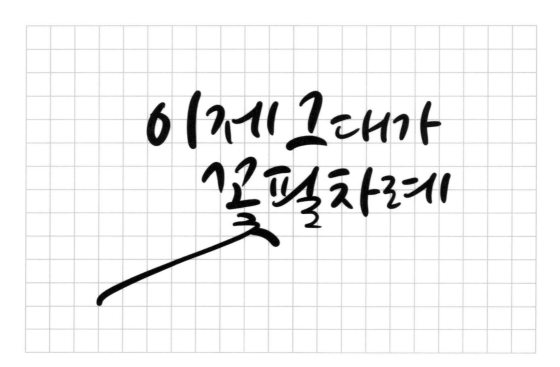

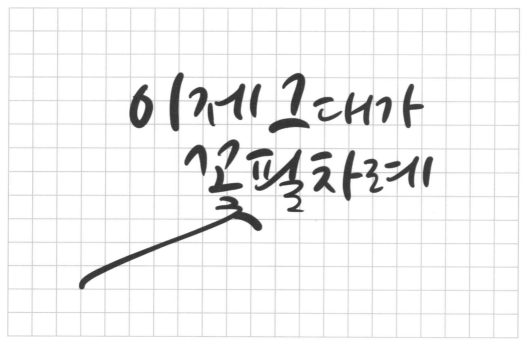

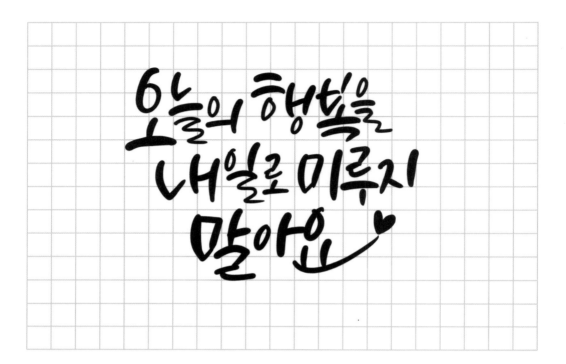

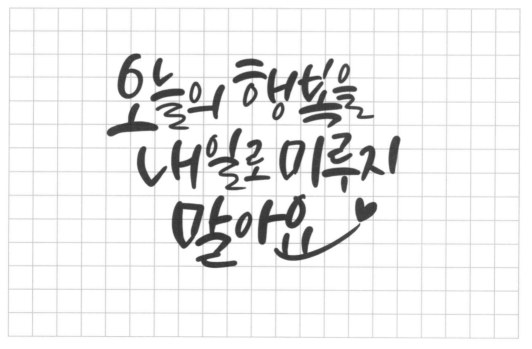

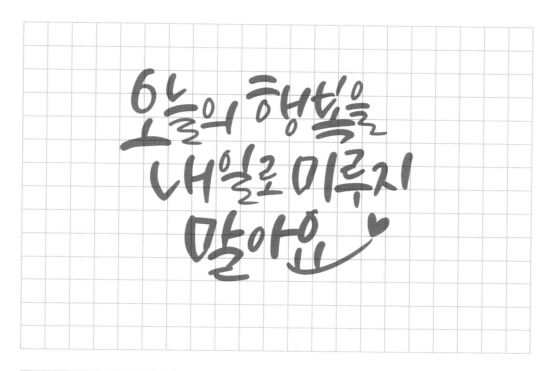

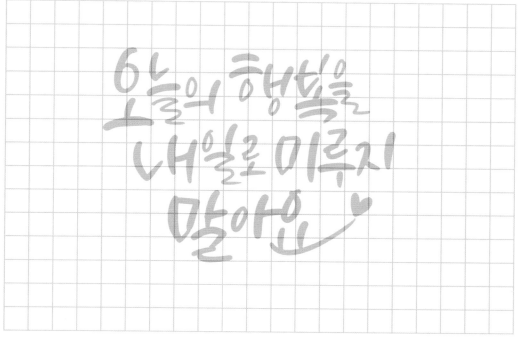

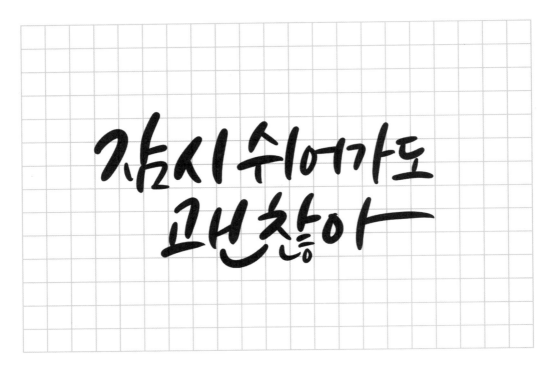

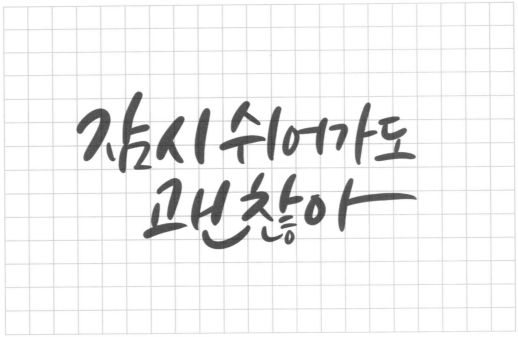

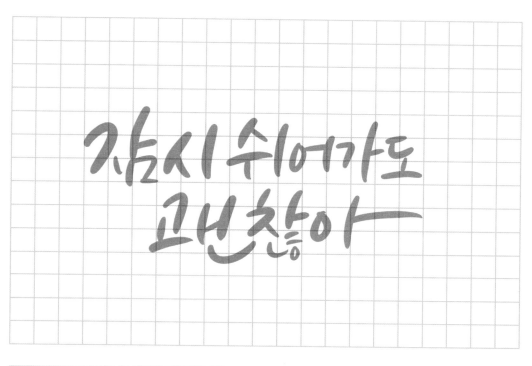

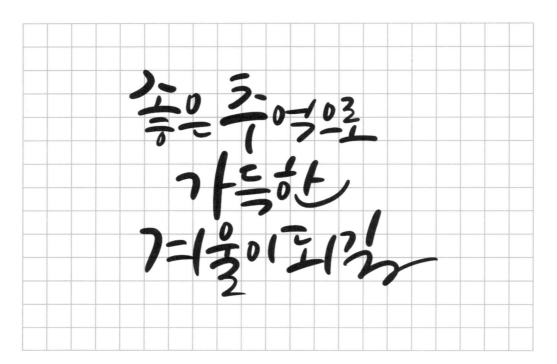

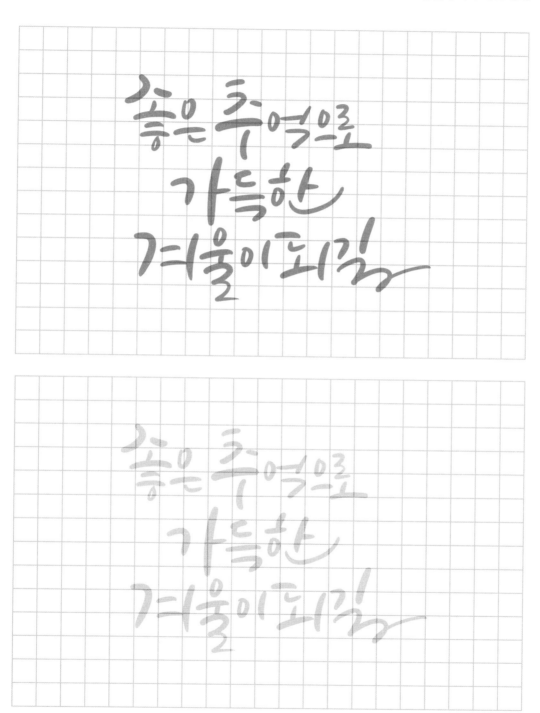

캘리그라피 활용

소품 만들기

프리저브드 플라워 캘리 액자

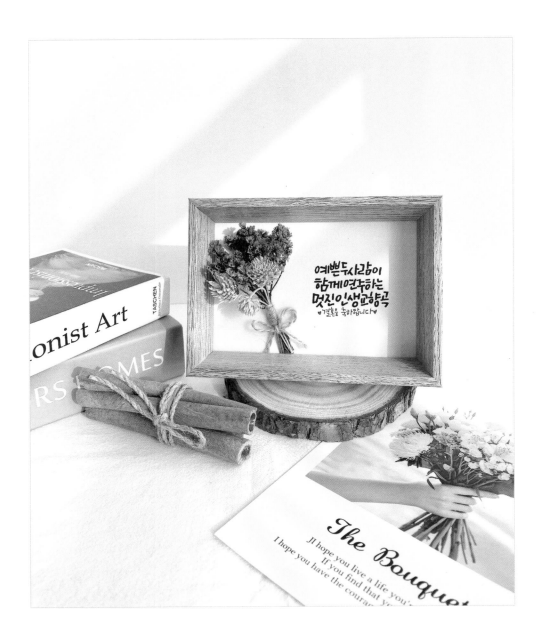

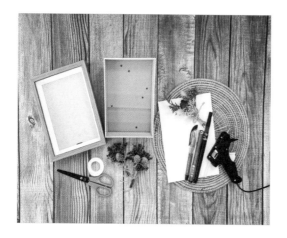 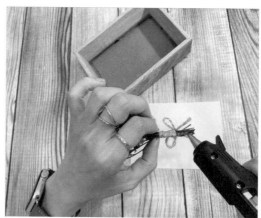

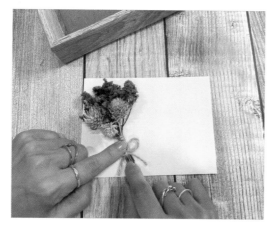 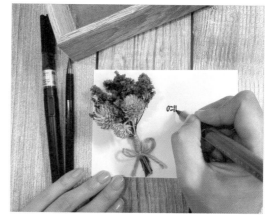

0 1
2 3

0 준비물: 프리저브드 or 드라이 플라워, 글루건, 붓펜, 제노펜, 라인펜, 머메이드지(사이즈), 양면테이프

I 준비해 둔 프리저브드 미니 꽃다발에 글루건을 발라줍니다.

2 글루건이 마르기 전에 종이에 붙여주고 손으로 꾹꾹 눌러줍니다.

3 붓펜 이나 제노 붓펜을 이용해서 원하는 글귀를 적어줍니다.

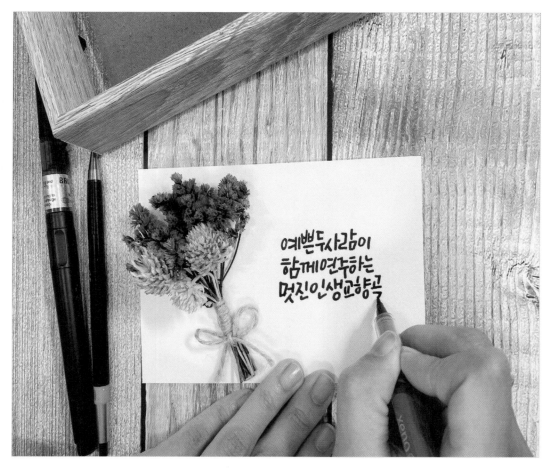

4 결혼 축하 문구, 어버이날/스승의날 감사의 문구 등 알맞은 문구를 적어보세요.

Tip) 프리저브드나 드라이 플라워는 요즘 꽃집에 많이 팔고 있습니다. 맘에 드는 꽃을 골라서 직접 조합해서 만들
어도 좋습니다. 액자는 오픈형 액자 또는 관액자를 준비하시면 됩니다. 꽃이 큰 경우 관액자에 넣을 경우 눌
리는 경우가 있어서 그럴 땐 오픈형 액자를 이용하면 좋습니다. 꽃의 위치를 선정해 준 후 먼저 선택한 글귀
부터 적어줍니다.

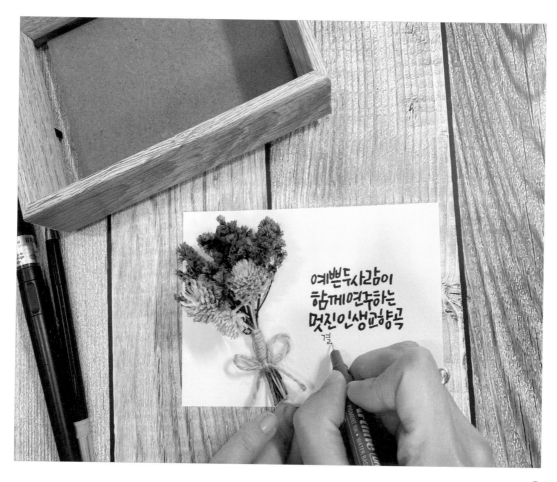

5 마무리로 라이너펜을 사용해 '결혼을 축하합니다' 작은 글씨로 메시지 문구를 한 줄 적어주고 액자에 넣습니다.

여행용 파우치

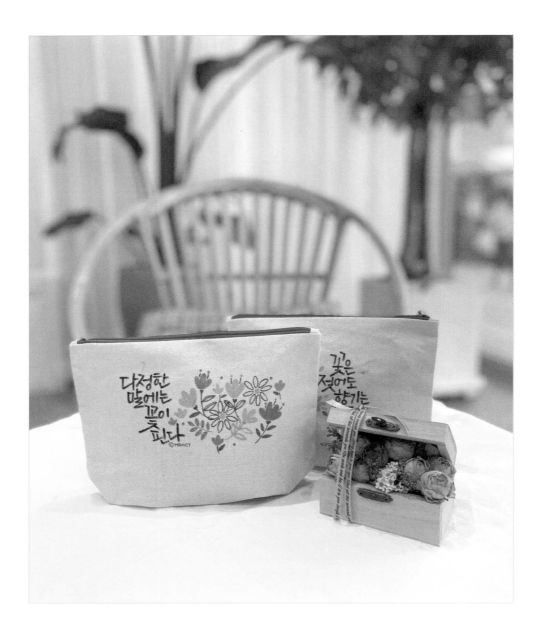

 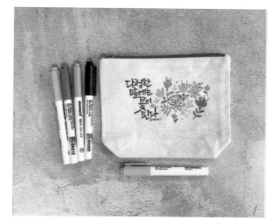

0 1
2 3

0 준비물: 무지 파우치(20*14*5cm), 패브릭마카

ㅣ 무지 파우치, 패브릭마카를 준비합니다.

2 파우치에 패브릭 마카를 이용해 원하는 문장을 씁니다.

3 패브릭마카 칼라 펜들로 파우치를 꾸며줍니다.

압화 용돈 봉투

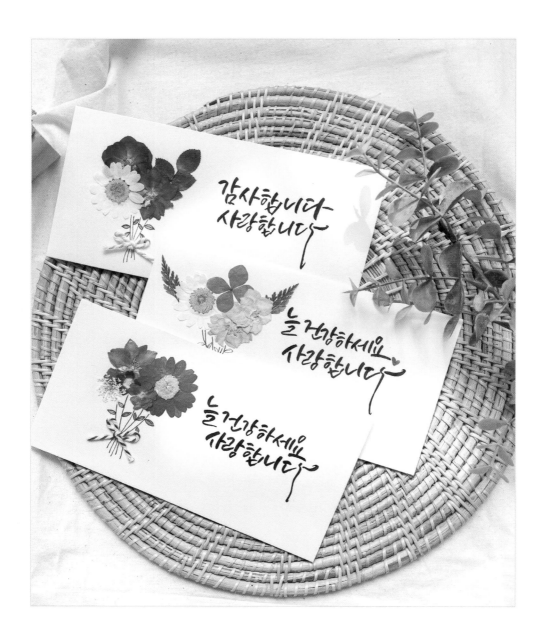

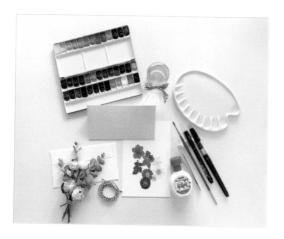
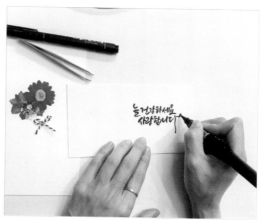

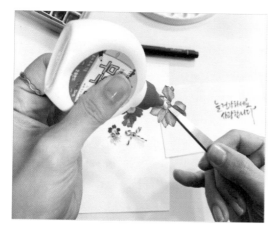
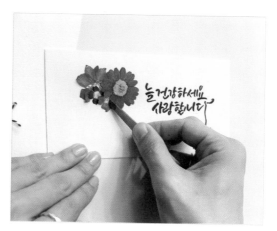

0 준비물: 수채화 용품, 붓펜 22호, 무지 봉투, 압화, 포장끈(황마끈), 라인펜0.1, 오공 본드

Ⅰ 무지 봉투에 붓펜으로 '늘 건강하세요 사랑합니다' 문구를 적습니다.

2 압화에 오공본드를 골고루 발라줍니다. 꽃잎이 찢어지지 않도록 조심합니다.

3 적당한 위치에 압화를 붙여줍니다.

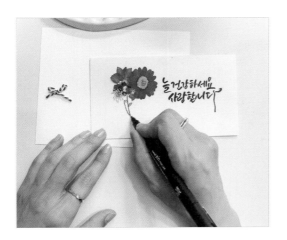

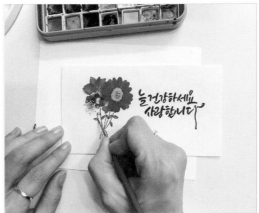

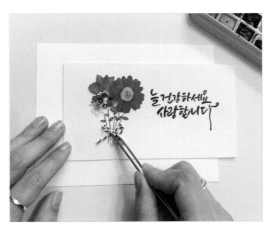

4 5
6

4 라이너 펜으로 줄기와 잎을 그립니다.

5 포인트로 잎 부분만 그린 색으로 채색합니다.

6 포장끈을 이용해 적당한 사이즈의 리본을 만들어 오공본드로 붙여줍니다.

나만의 캘리 달력

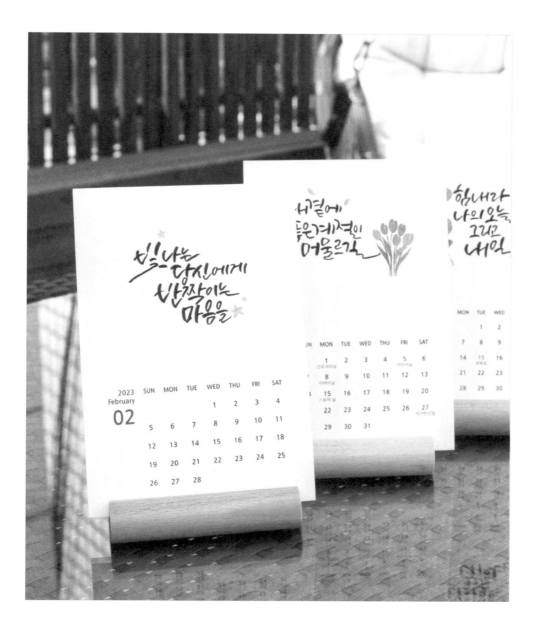

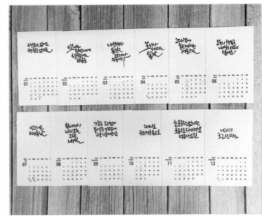

0 준비물: 무지 달력, 드로잉펜, 붓펜, 수채화붓, 수채화물감, 압화 스티커 등

1 준비된 무지 달력에 원하는 글귀를 달별로 적어줍니다.

2 글귀와 어울리는 그림이나 스티커 등으로 꾸며줍니다.

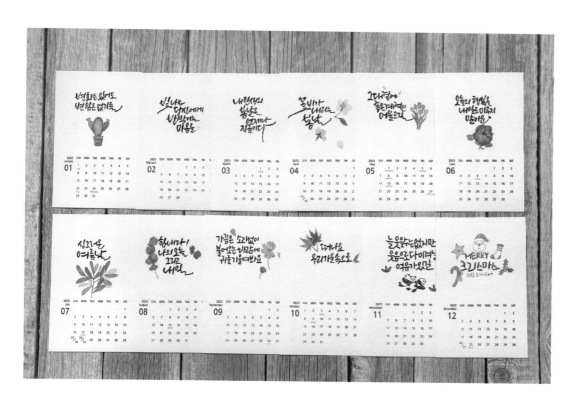

3 달별에 어울리게 전부 꾸며주면 완성입니다.

종이컵 캘리

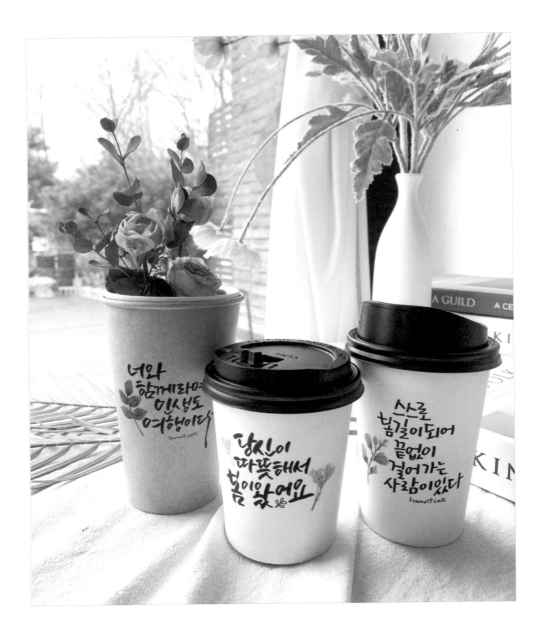

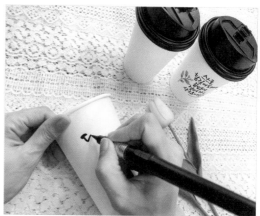
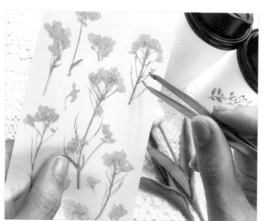
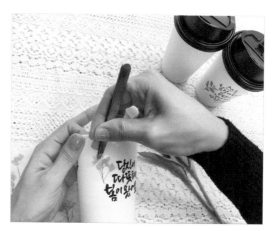

0　1
2　3

0　준비물: 일회용 흰색 종이컵(13온스), 크라프트지 종이컵, 스티커, 붓펜, 제노붓펜, 라이너펜

1　흰색 종이컵에 붓펜으로 원하는 문구를 적어줍니다.

2　예시는 봄과 잘 어울리는 노란 꽃 스티커를 준비했습니다.

3　족집게를 이용해서 붙이면 손자국이 남지 않습니다.

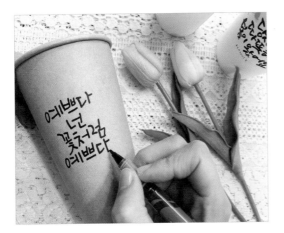
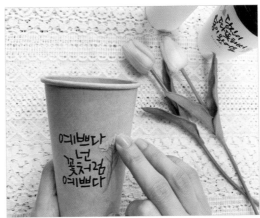
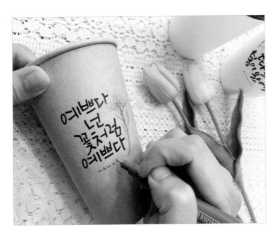

4 5
6

4 크라프트지 종이컵에는 제노 붓펜을 이용해서 문구를 적어줍니다.

5 여기에도 스티커를 붙여줍니다.

6 자신만의 싸인을 라이너펜으로 남길 수 있습니다.

캘리 종이봉투

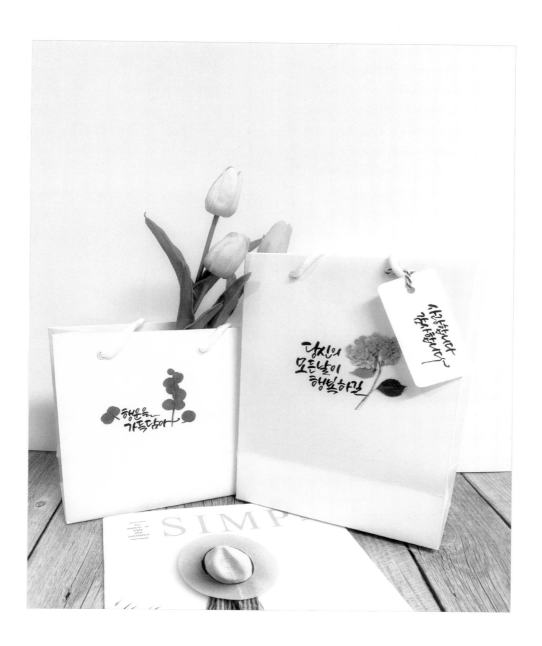

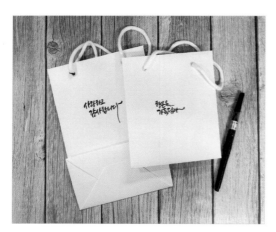 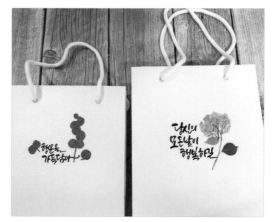

0 준비물: 무지 쇼핑백, 꾸밈스티커, 스탬프, 붓펜 등

1 무지 쇼핑백과 붓펜을 준비해 줍니다.

2 무지 쇼핑백에 붓펜으로 문구를 적어줍니다.

3 꾸밈 스티커나 스탬프 등을 이용해서 종이 가방을 꾸며주면 완성됩니다.

수채화 부채

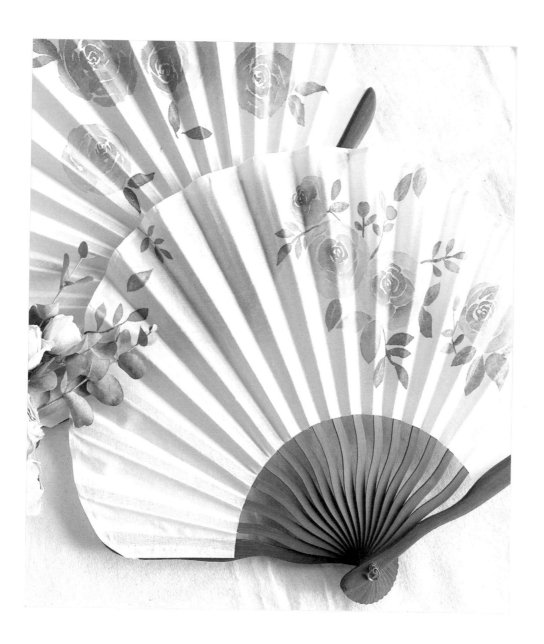

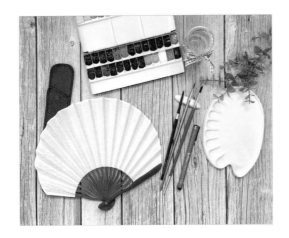

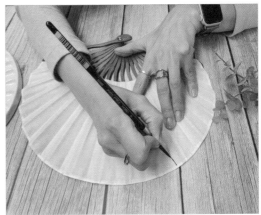

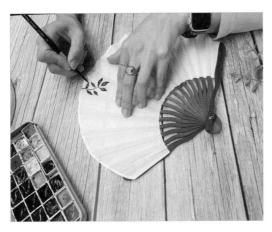

0 준비물: 천부채, 수채화 용품(붓·실버블랙벨벳 3000S 4호, 바바라 70R 4호)

I 스케치 없이 잎의 줄기를 그려줍니다.

2 하얀 부분을 중간중간 남기면서 잎을 칠해줍니다.

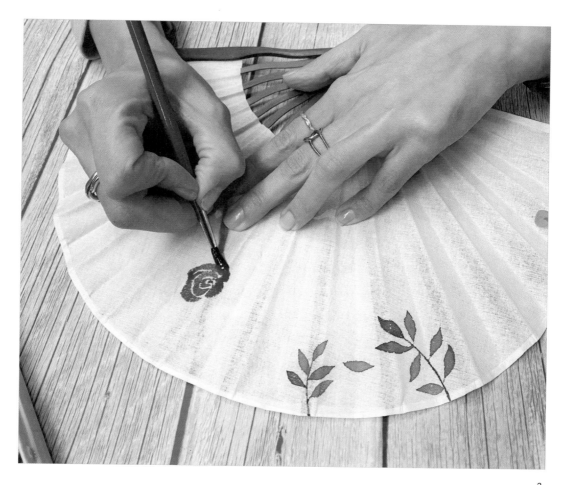

3 장미잎을 한 장 한 장 엇갈리듯이 그려줍니다. 나머지 잎들은 물을 좀 더 섞어서 조금 연하게 칠해줍니다. 그리고 마르기 전에 원하는 다른 색으로 찍어주면 두 가지 색이 그러데이션 되어 보입니다.

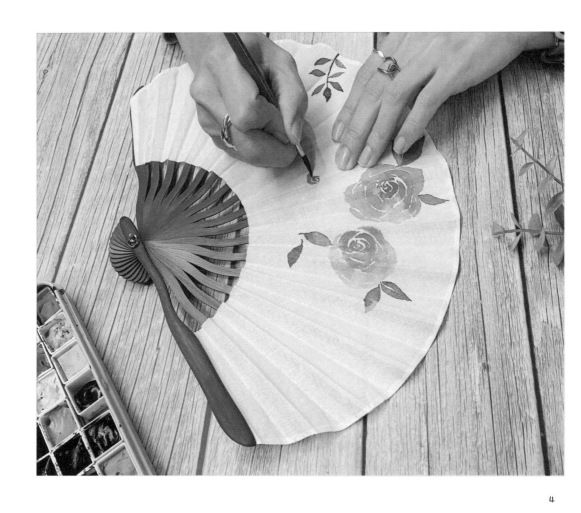

4 오렌지 계열과 레드 색상을 섞어서 똑같은 방식으로 그려줍니다.

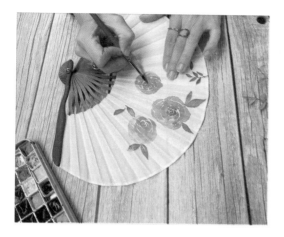

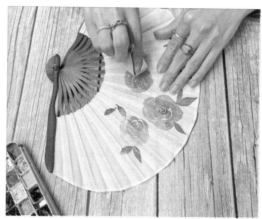

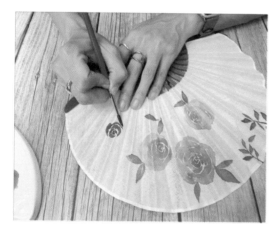

5 6
7

5 물감이 마르기 전에 좀 더 짙은 레드 색상을 톡하고 떨어뜨려 줍니다. 물감이 자연스럽게 퍼집니다.

6 원하는 색상으로 장미를 그려주고 나서 진하게 된 부분은 물이 마르기 전에 휴지로 중간중간 찍어줍니다.

7 허전한 부분에 꽃과 잎을 더 그리고 마무리해 줍니다.

여름 카드

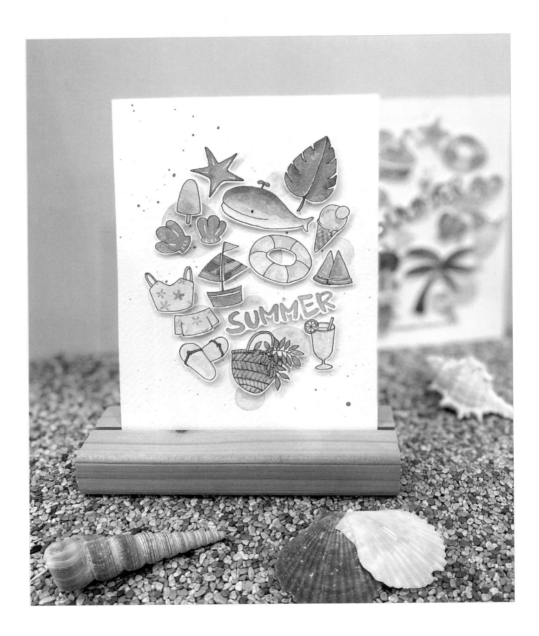

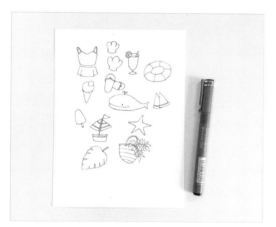
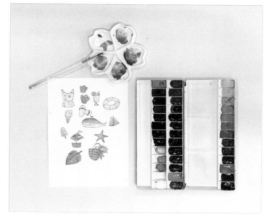

0 1
2 3

0 준비물: 머메이드지(300g), 무지 엽서(12.7cm✕17.8cm), 수채화 붓, 수채화 용품, 가위, 아트나이프, 드로잉펜, 샤프, 지우개, 폼양면테이프 등

1 무지 엽서에 수채화 붓을 이용해 맑고 투명한 느낌의 블루 계열로 동그라미를 그려 채색해줍니다.

2 머메이드지에 샤프로 간단하게 여름과 어울리는 그림을 스케치 한 후 드로잉펜으로 따라 그려줍니다.

3 스케치가 완성되면 수채화 용품을 이용해 채색해 줍니다.

4 5
6

4 가위와 아트나이프로 0.1~0.2mm 여백을 두고 오려주고 잘라줍니다.

5 폼양면테이프를 뒤쪽에 붙이고 01번 엽서에 붙여줍니다.

6 완성작을 원하는 곳에 다양하게 활용해 보세요.

Tip) 폼양면테이프를 한 겹과 두 겹으로 붙여주면 높낮이가 달라 좀 더 입체적인 효과를 줄 수 있습니다.

나만의 텀블러

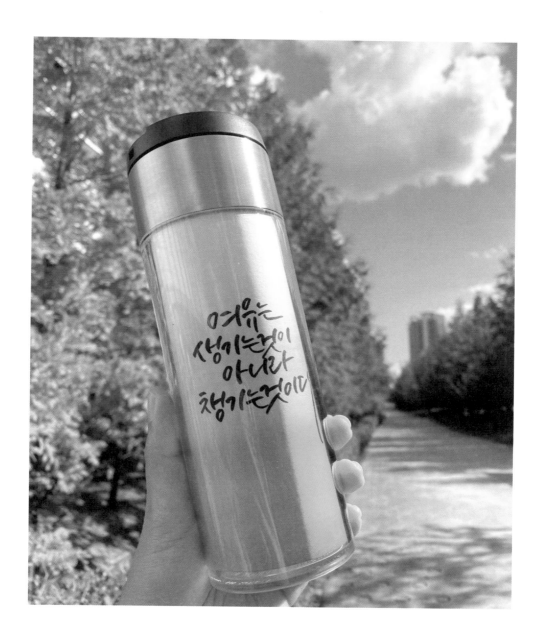

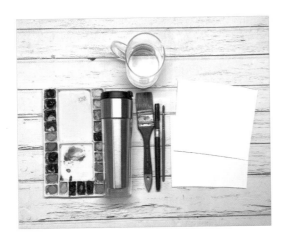

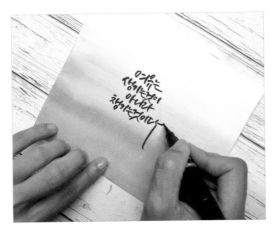

0 준비물: 수채화 용품, 넙적붓, DIY 텀블러, 붓펜, 수채화 전용지(300g)

1 수채화지에 원하는 색상으로 그러데이션 느낌이 나도록 배경지를 만들어줍니다.

2 배경지에 붓펜으로 글귀를 적어줍니다.

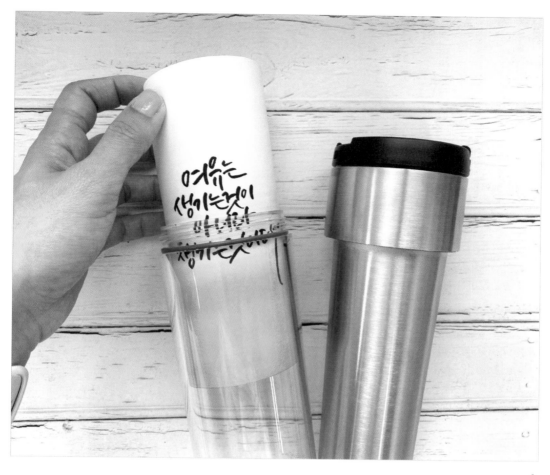

3 종이를 텀블러 끼워 넣어 완성해 줍니다.

Tip) 배경지는 잘 말린 후 넣습니다.

점토 오너먼트

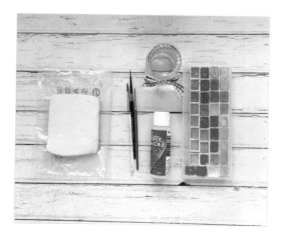

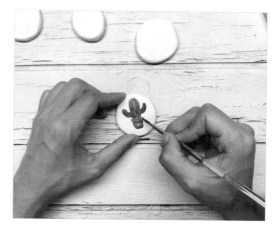

0 1

2 3

0 준비물: 지점토, 수채화 용품, 원형 핀, 바니시, 글루건 등

1 지점토를 밀대로 밀어줍니다.

2 원하는 모양을 만들어줍니다.

3 수채화 용품으로 간단한 그림이나 글씨로 오너먼트를 꾸며줍니다.

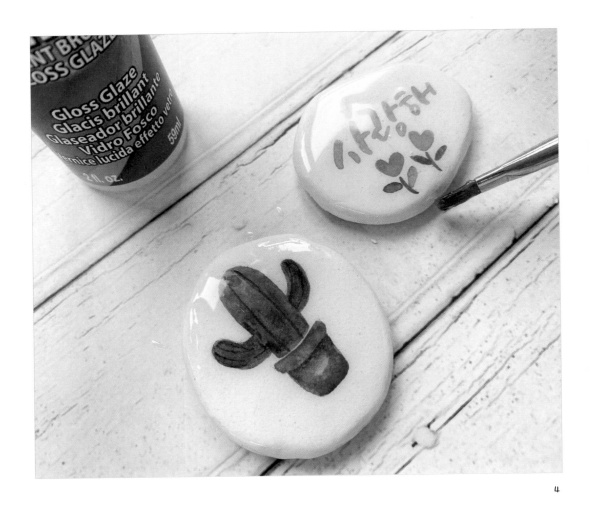

4　　그림이 마른 후 바니시를 칠해줍니다.

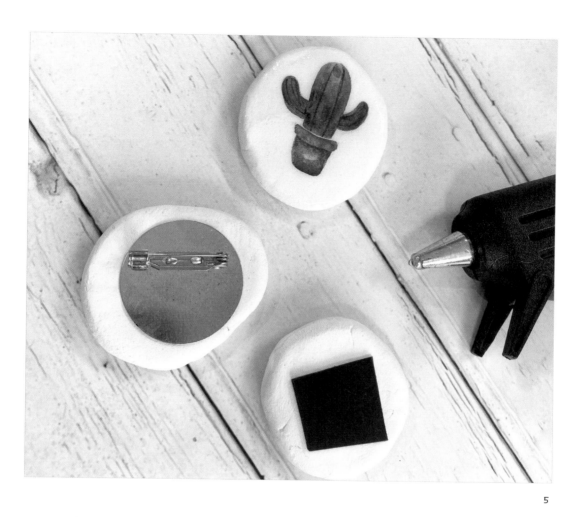

5

5　오너먼트 뒷면에 원형 핀이나 자석 등을 붙여 완성합니다.

캘리 에코백

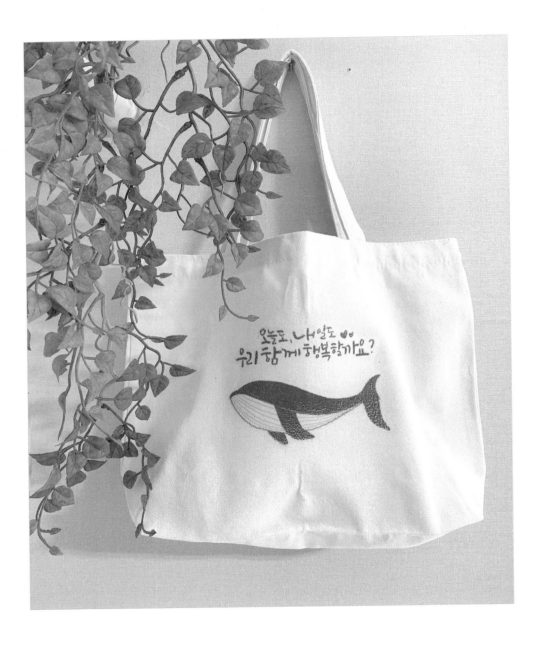

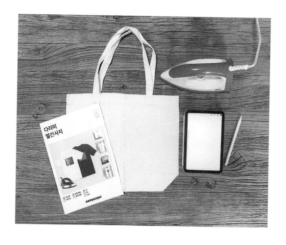

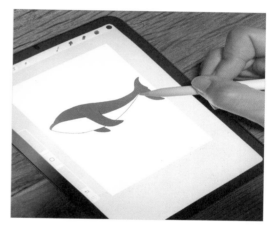

0 1
2 3

0 준비물: 에코백, 다리미 열전사지, 다리미, 아이패드 등

1 아이패드에 글귀를 적습니다.

2 모노라인 펜슬을 선택해서 고래의 아웃라인을 그려줍니다.

3 고래를 채색해 주고 배 부분에 라인을 그려서 완성합니다.

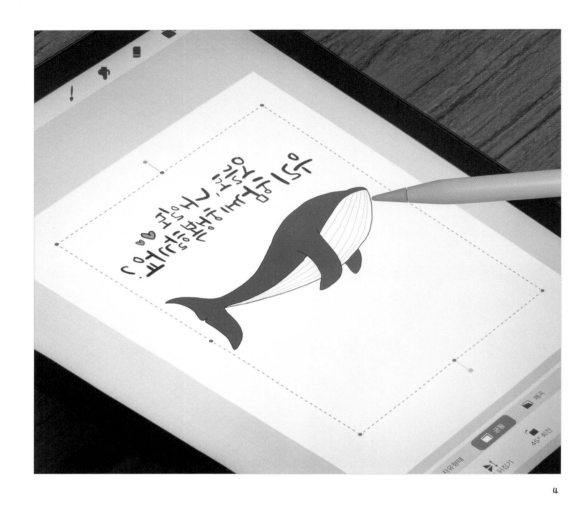

4

4 써놓은 글귀와 고래를 불러온 후 꼭 반전해서 저장합니다.

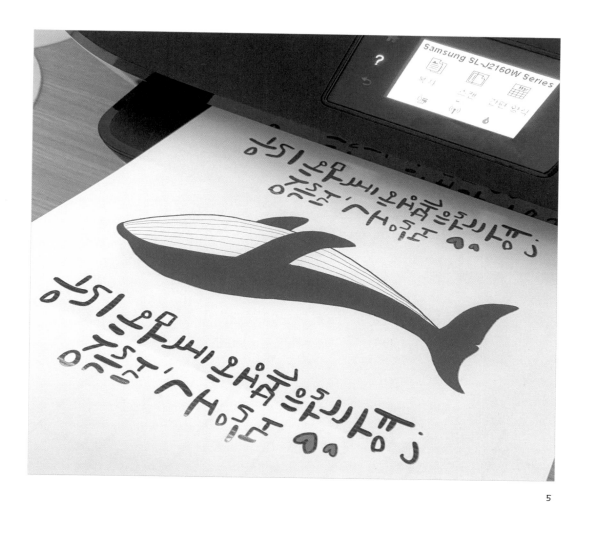

5

5 열전사지에 출력합니다.

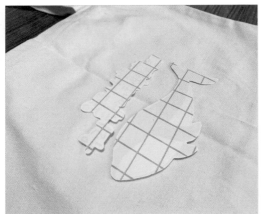

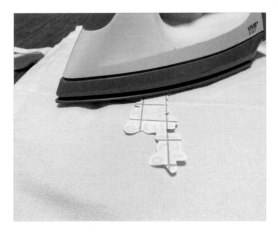

6 7
8

6 흰 여백을 살짝만 남겨두고 오려줍니다.

7 인쇄된 부분을 뒤집어서 적당한 위치에 놓습니다.

8 다리미로 전사지를 꾹 눌러줍니다.

9 온기가 식으면 떼어줍니다.

향초 캘리

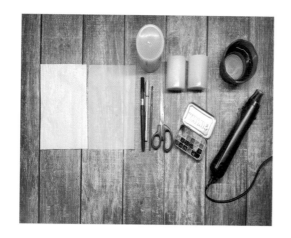

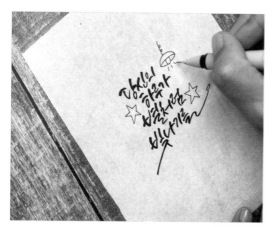

0 준비물: 화선지, 트레이싱지, 리필 양초, 붓펜, 드로잉펜(0.1mm), 수채화 용품, 가위, 수틀 또는 드라이기

1 화선지에 글귀를 적어줍니다.

2 드로잉펜으로 간단한 밑그림을 그립니다.

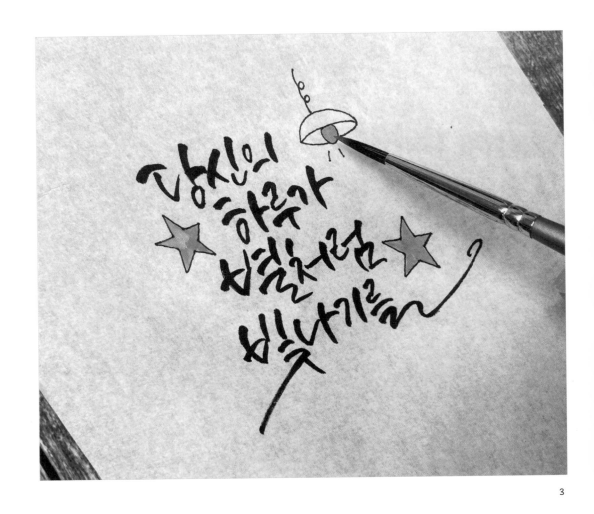

3 수채화 용품으로 가볍게 채색합니다.

Tip) 리필양초를 화이트나 밝은색 양초로 준비하면 글씨나 그림이 선명하게 보입니다.

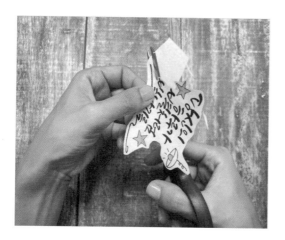 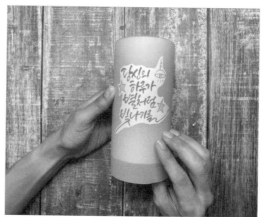

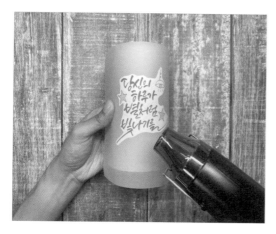

4 5
6

4 여백의 공간을 살짝 남겨두고 둥글게 오려줍니다.

5 양초 위에 오린 종이를 적당한 위치를 잡고 트레이싱지를 덧대어줍니다.

6 수틀 또는 드라이기로 글자 부분에만 뜨거운 바람을 빠르게 씌어줍니다.

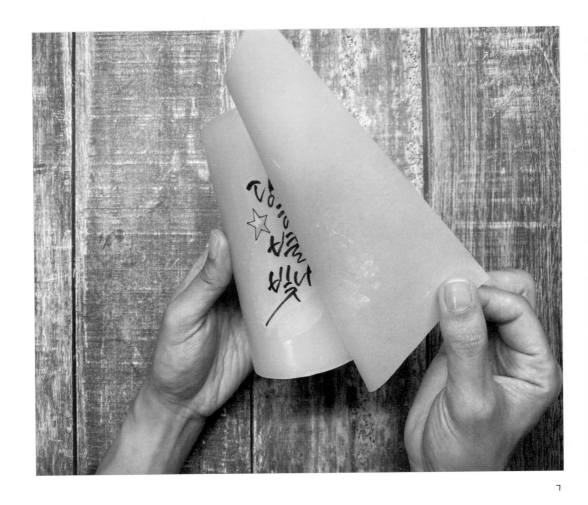

ㄱ

ㄱ 트레이싱지를 떼어주면 완성입니다.

캘리 문패

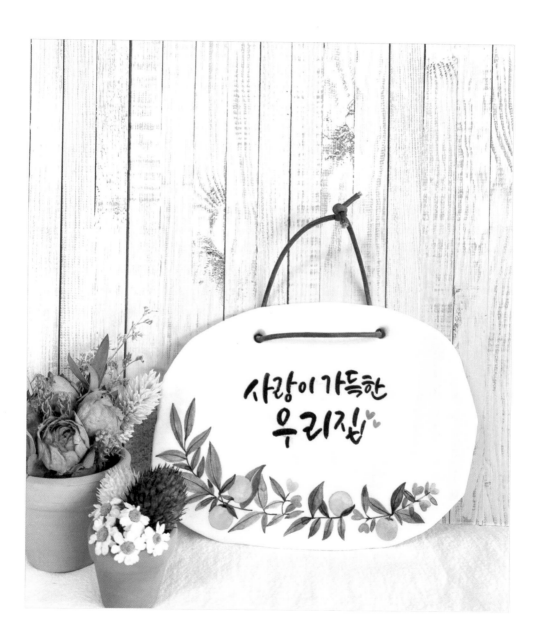

0 준비물: 지점토, 수채화 용품, 리본끈, 바니시 등

1 지점토를 밀대로 밀어줍니다.

2 원하는 모양을 만들어줍니다.

3 끈을 달아줄 구멍을 뚫어 준 후 잘 굳혀줍니다.

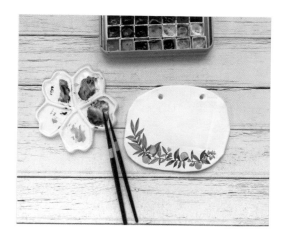
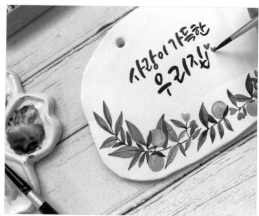
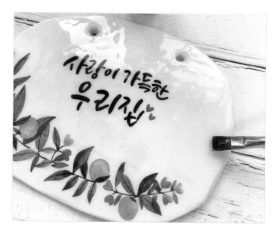

4 5
6 7

4 수채화 용품으로 그림을 그려 문패를 꾸며줍니다.

5 수채화 물감으로 글귀도 적어줍니다.

6 지점토 문패에 바니시를 발라준 후 말려줍니다.(물감이 번지지 않게 살살 칠해주셔야 합니다.)

7 리본끈까지 묶어주면 완성입니다.

종이컵 스탠드

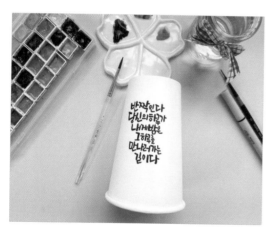
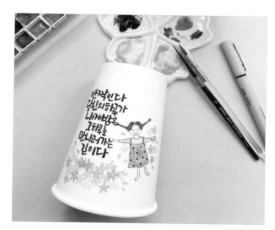

0 1
2 3

0 　준비물: 무지 종이컵, 수채화 용품, 붓펜, 드로잉펜, DIY스탠드 등

1 　무지 종이컵과 수채화붓 또는 붓펜을 준비해 줍니다.

2 　무지 종이컵에 좋아하는 글귀를 적어줍니다.

3 　수채화 용품으로 그림을 그려서 종이컵을 꾸며주면 완성입니다.

책갈피

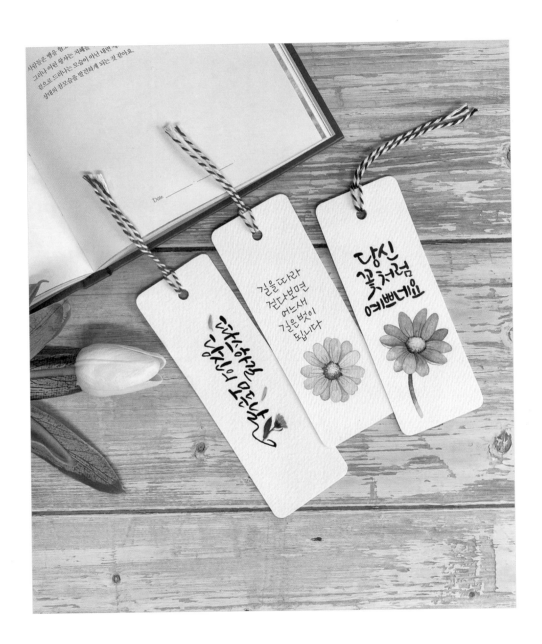

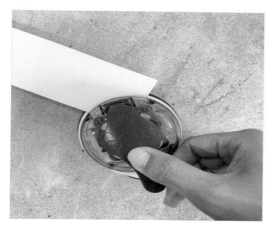

0　준비물: 머메이드지(300g), 리본끈, 붓펜, 수채화 붓, 수채화 용품, 가위, 펀치, 코너커터기, 샤프, 지우개 등

I　종이를 책갈피 크기로(50*100, 50*150mm) 잘라서 준비해 줍니다.

2　코너커터기를 이용해 사면을 라운딩커팅 해줍니다.

3　중앙에 잘 맞춰 펀치로 구멍을 내줍니다.

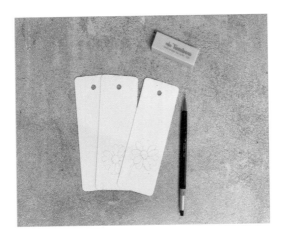

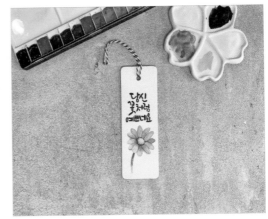

4 5
6 7

4 샤프로 채색할 도안을 스케치해 줍니다.

5 붓펜이나, 수채화 붓으로 원하는 글귀를 적어줍니다.

6 수채화 물감으로 채색해 주거나 스티커 등을 이용해서 다채롭게 꾸며줍니다.

7 끈을 적당한 길이로 맞춰 자른 후 구멍에 끼워 완성해 줍니다.

복주머니 스트링 파우치

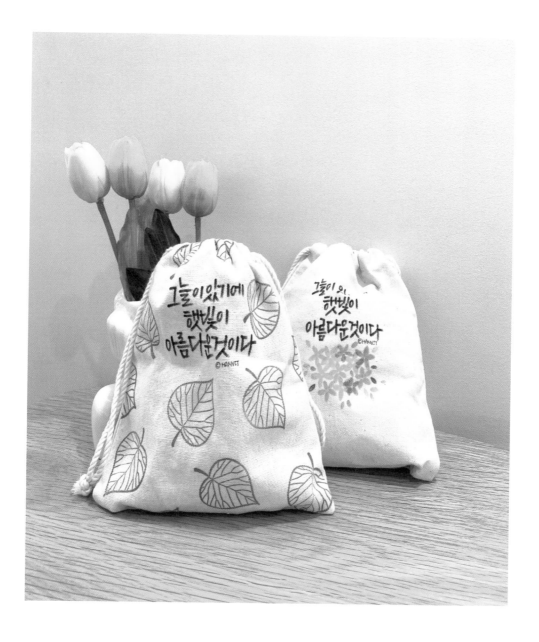

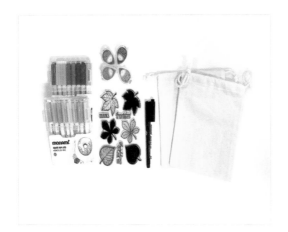

0 1
2 3

0 준비물: 무지 파우치(18*21cm 1개, 24*26cm 1개), 패브릭마카, 패브릭스탬프잉크, 모양스탬프,

 드로잉펜(0.1mm) 등

1 무지 파우치에 패브릭 마카를 이용해 글귀를 써줍니다.

2 패브릭마카의 칼라 펜들로 간단한 꽃그림 또는 그림을 그려줍니다.

3 스탬프를 이용해서 파우치에 무늬를 넣어 꾸며줍니다.

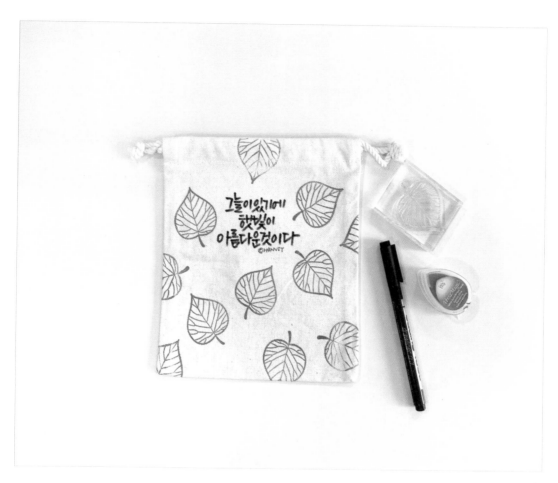

4 드로잉 라이너펜으로 자신만의 싸인을 만들어 넣어줍니다.

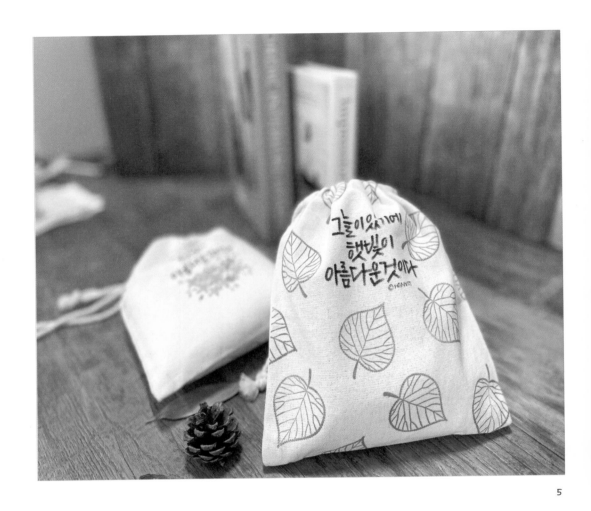

5 완성된 파우치를 다양하게 활용해보세요.

캘리 머그컵

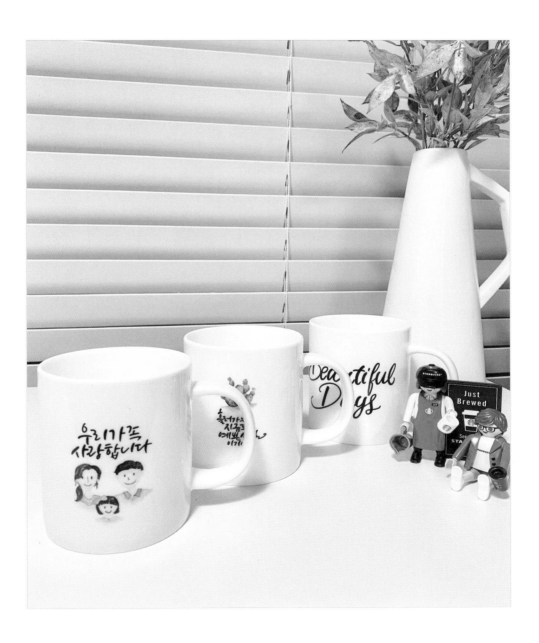

0 준비물: 수채화 용품, 수채화 전용지, 샤프, 지우개, 아이패드 등

1 수채화 전용지에 컵에 넣을 그림을 스케치합니다.

2 수채화 용품으로 채색까지 완성합니다.

3 완성 된 그림을 카메라로 찍습니다.

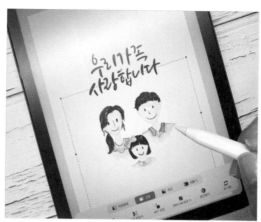
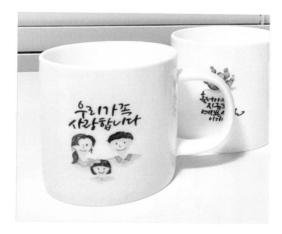

4 5
6

4 아이패드에 글귀를 적습니다.

5 그림을 불러온 후 글귀와 함께 크기와 위치 등을 조절 후 JPG 파일로 저장합니다.

6 JPG 파일을 머그컵 인쇄 업체에 보내고 시안 확인을 한 후 배송까지 받으면 완료입니다.

Tip) 머그컵 인쇄 업체: 염료승화공방

크리스마스 엽서

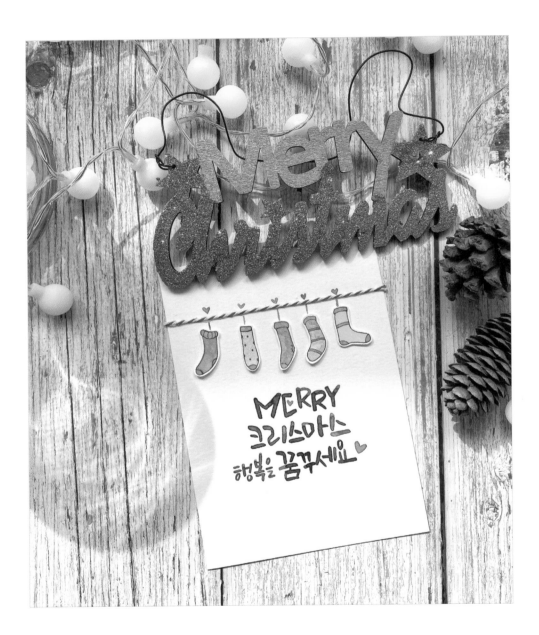

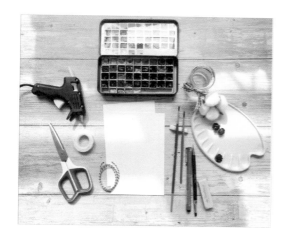

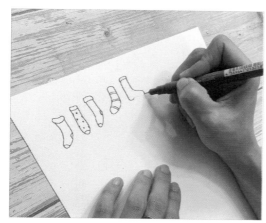 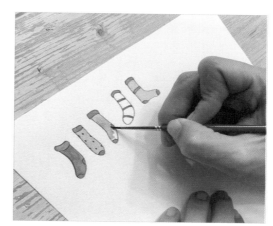

0 준비물: 수채화 용품, 머메이드지, 무지 엽서(12.7cm×17.8cm), 샤프, 포장끈(황마끈), 라인펜0.1,

오공 본드 또는 글루건, 가위, 양면테이프

l 머메이드지에 샤프로 크리스마스 양말을 대략 그려줍니다.

2 스케치를 따라 드로잉 펜으로 똑같이 따라 그려줍니다.(아트라인 0.03)

3 수채화 용품을 이용해 채색해 줍니다.

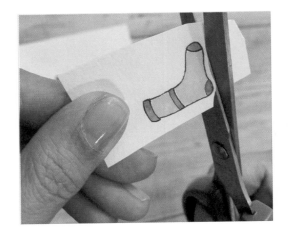
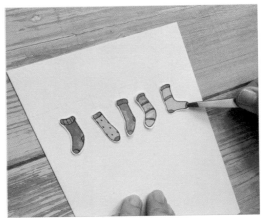
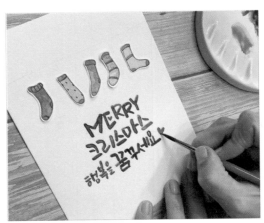
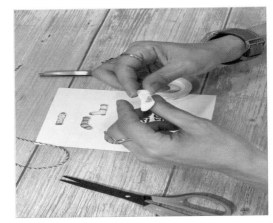

4 5
6 7

4 약간의 하얀 여백을 남기고 오려줍니다.

5 글씨의 위치를 잡기 위해 오려둔 양말을 배치해줍니다.

6 수채화물감으로 문장을 완성해줍니다.

7 두께가 있는 양면테이프를 오려진 양말에 붙인 후 엽서에 붙여줍니다.

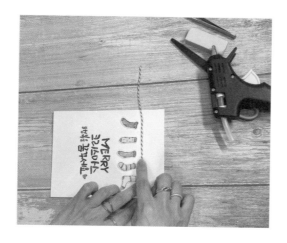

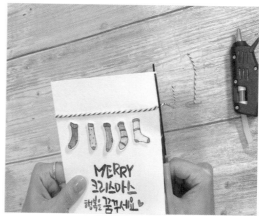

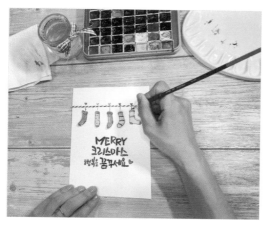

8 9
10

8 포장끈에 글루건 또는 오공본드를 이용해 붙여줍니다.

9 엽서 밖으로 나온 끈을 정리해 줍니다.

10 수채화물감으로 양말에 색상에 맞게 하트끈을 그려줍니다.

앱을 활용한 핸드폰 배경화면

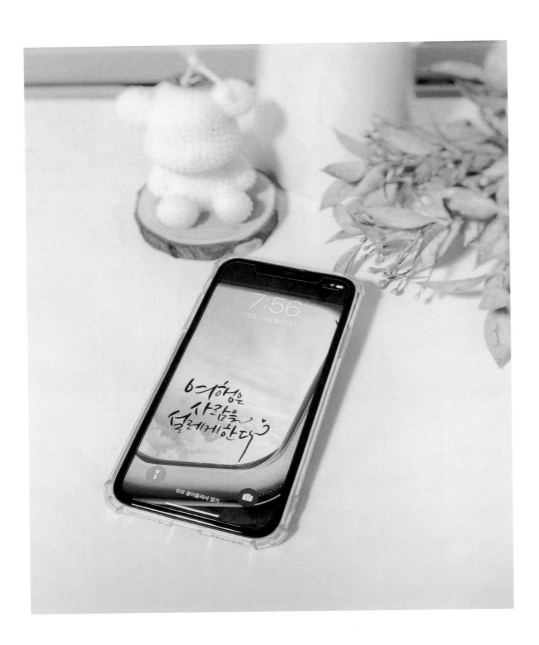

 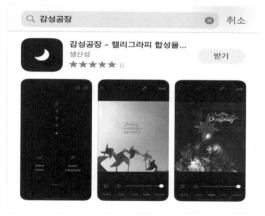

0 1
2 3

0 준비물 : 종이, 배경화면에 쓰일 사진 하나, 휴대폰(감성공장 앱)

1 준비된 종이에 각자 쓰고 싶은 문구를 적어줍니다.

2 문구를 핸드폰 사진기로 찍어줍니다. 핸드폰 사진 폴더로 들어가 조금 전 찍은 사진을 찾아서 불필요한 부분을 삭제하고 저장합니다.

3 핸드폰 앱 스토어로 들어가 '감성공장' 검색 후 설치합니다.

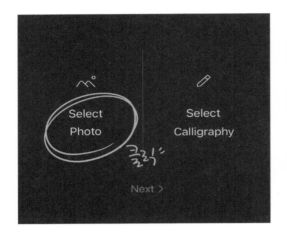 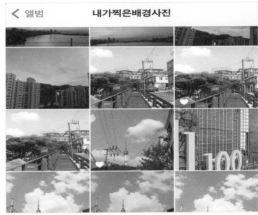

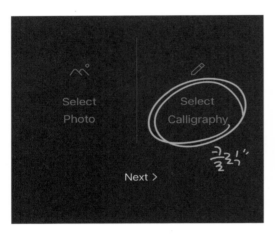

4 'Select Photo' 클릭합니다.

5 「내가 찍은 배경 사진」 중에 각자 소장하고 있는 사진 중에서 하나를 선택합니다.

6 'Select Calligraphy' 클릭합니다.

7 아까 저장해둔 캘리그라피 문구를 선택합니다.

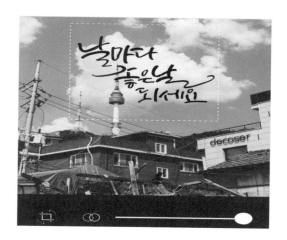

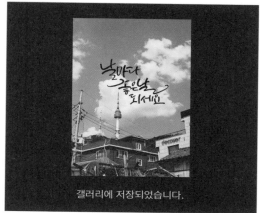

8 9
10

8 보이는 화면에서 글자의 크기, 색상, 투명도 등을 조정한 후에 'SAVE'를 선택합니다.

9 '갤러리에 저장되었습니다' 라고 뜨면 다 완성입니다. 이제 카카오톡이나 SNS의 배경 이미지에 활용할
 수 있습니다.

Tip) 디지털 캘리그라피를 쓸 땐 배경이 되는 사진은 되도록 단순한 게 좋습니다. 글씨가 눈에 띌 수 있는 사진으
 로 준비해 줍니다. 감성공장 앱 : 갤럭시(안드로이드)무료 / 애플(ios) 유료

나만의 캘리그라피 활용하기

사진에
감성 더하기

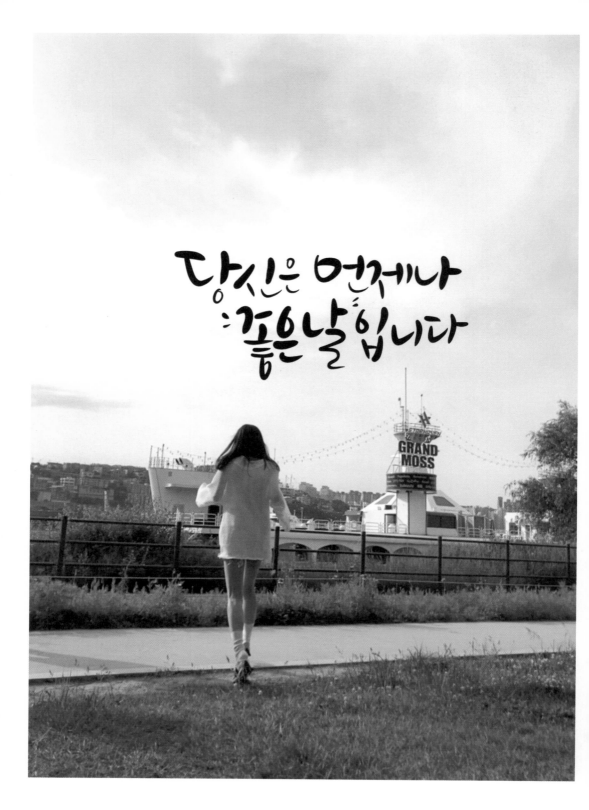

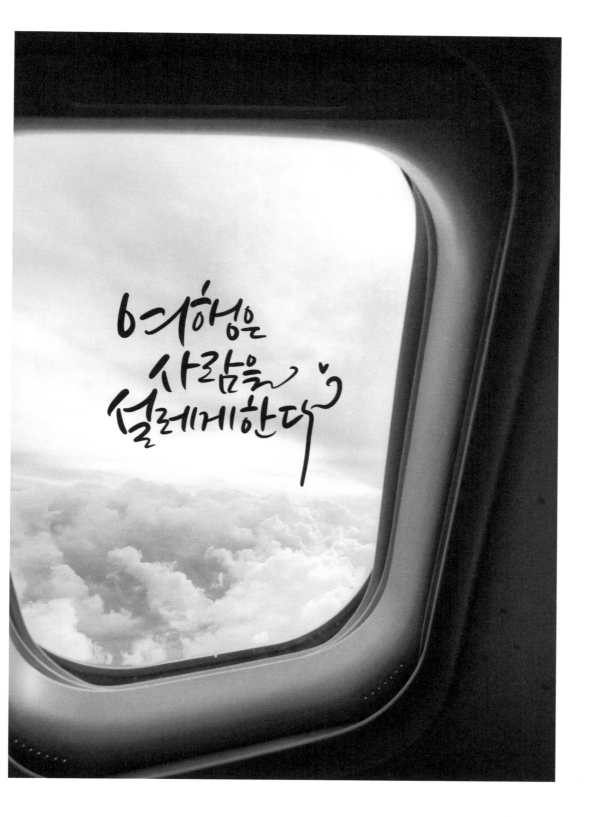

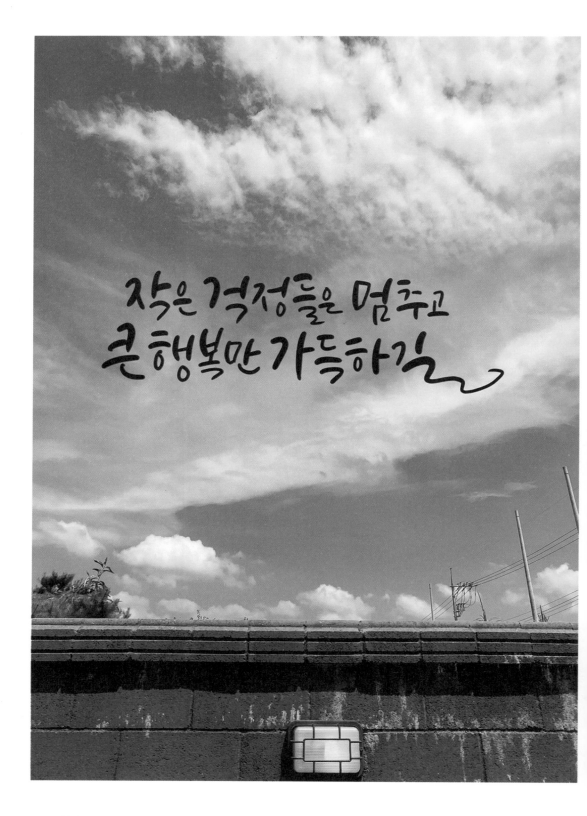

마음이 평온해야
주위를 둘러볼
여유도 생긴다

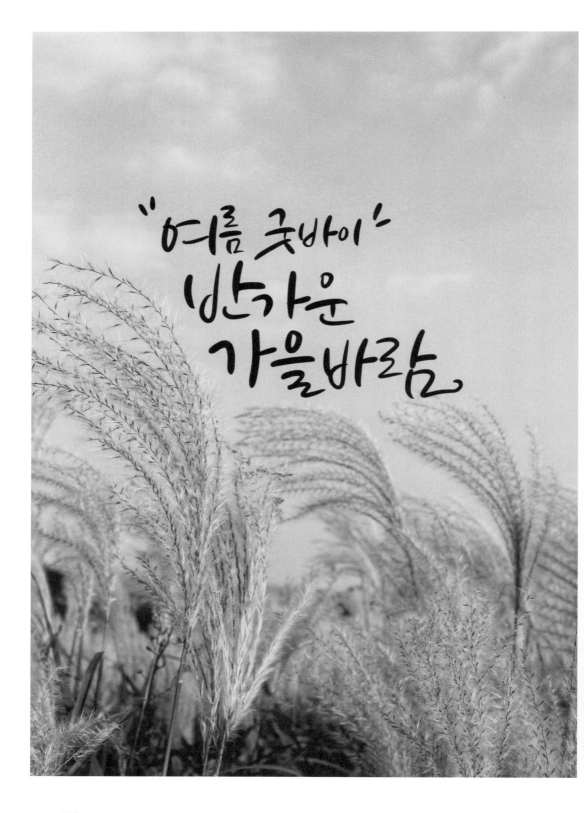

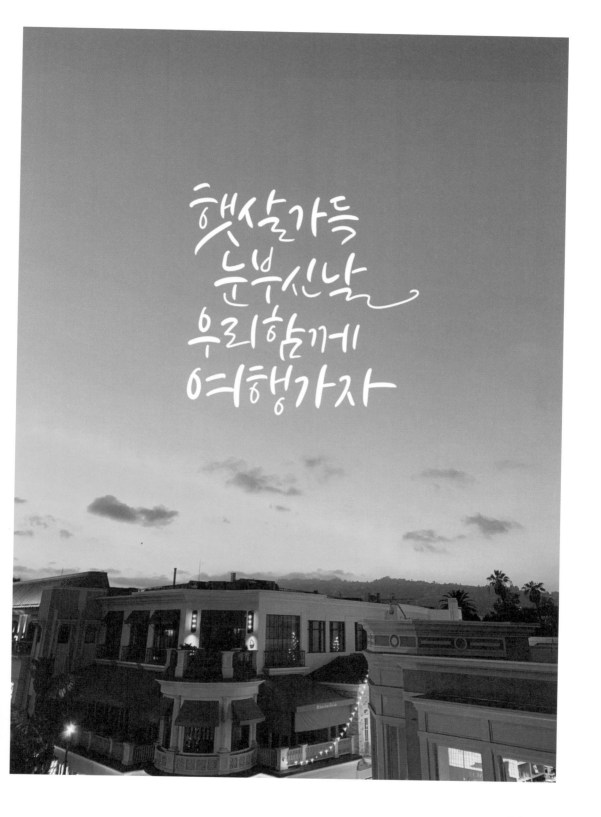

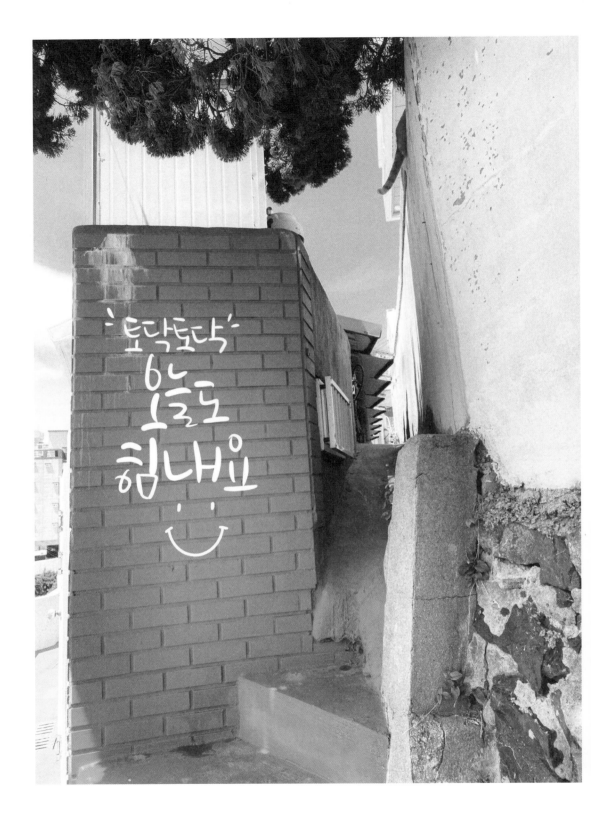

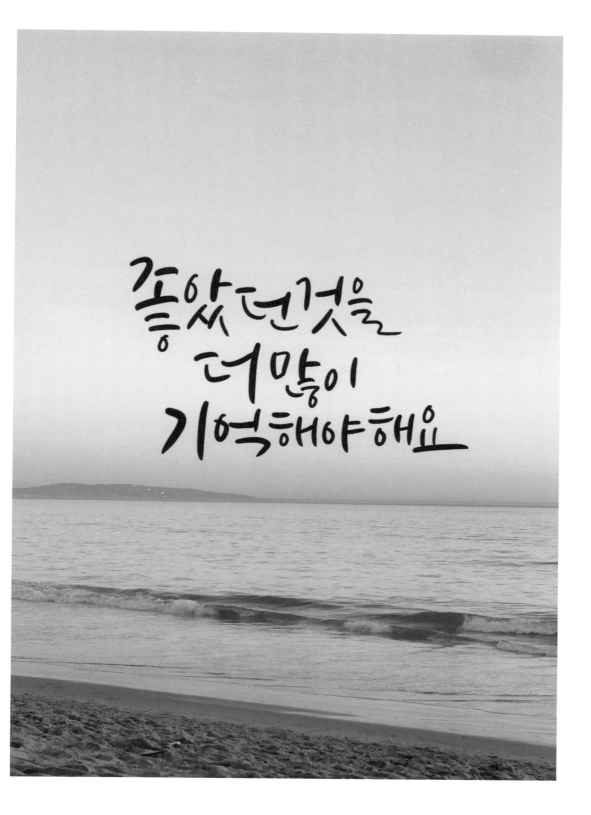

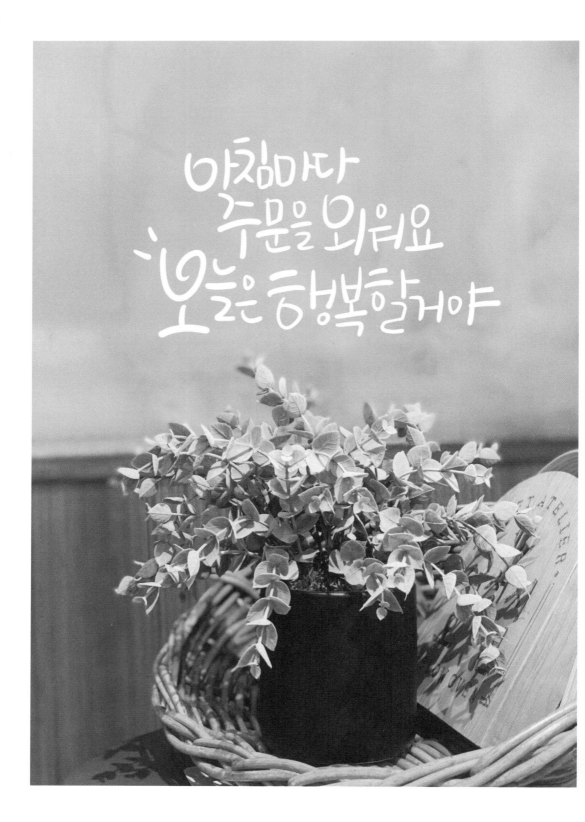

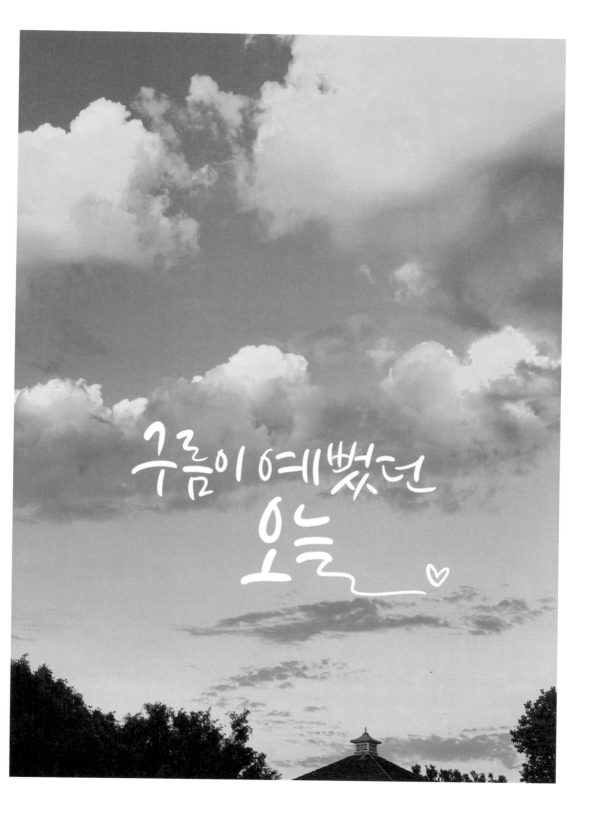

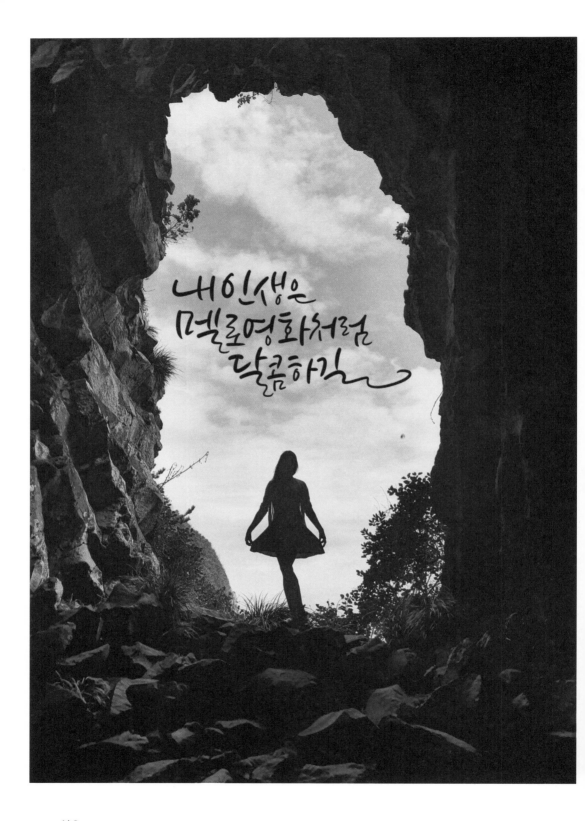

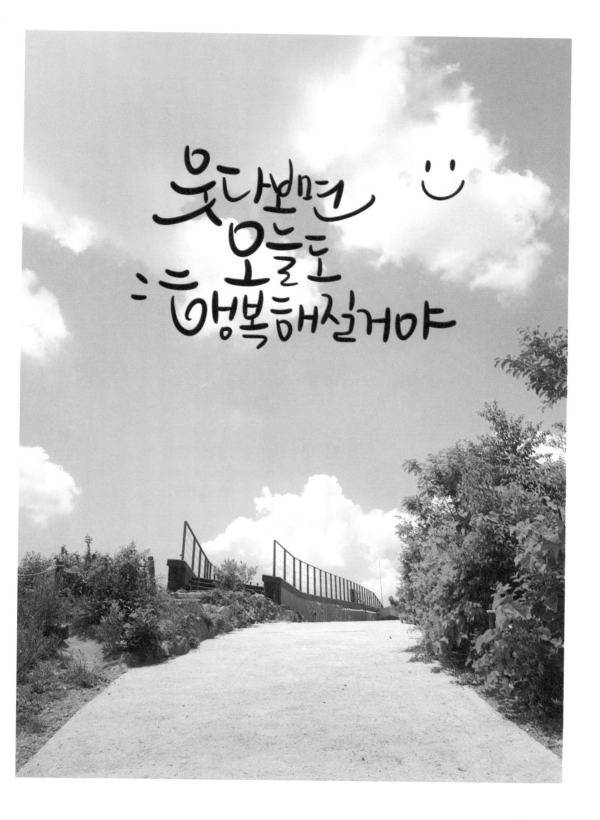

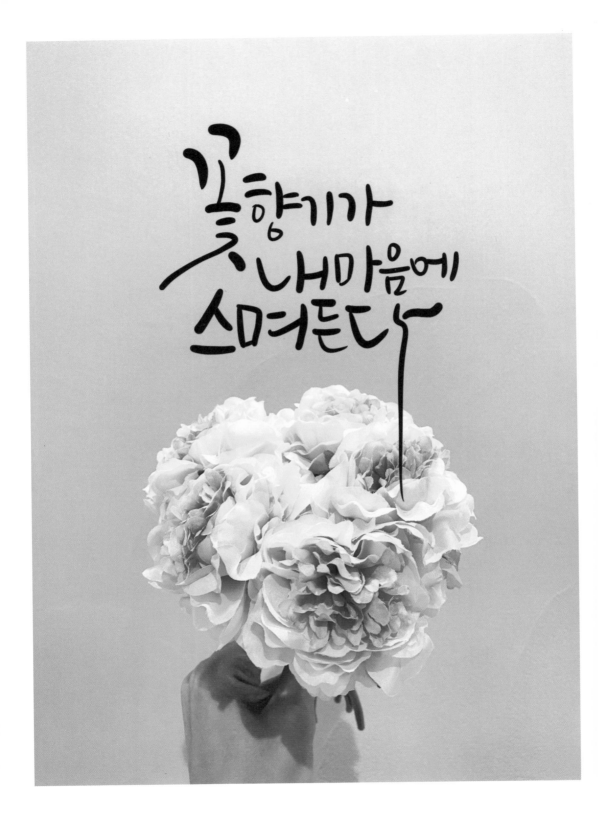

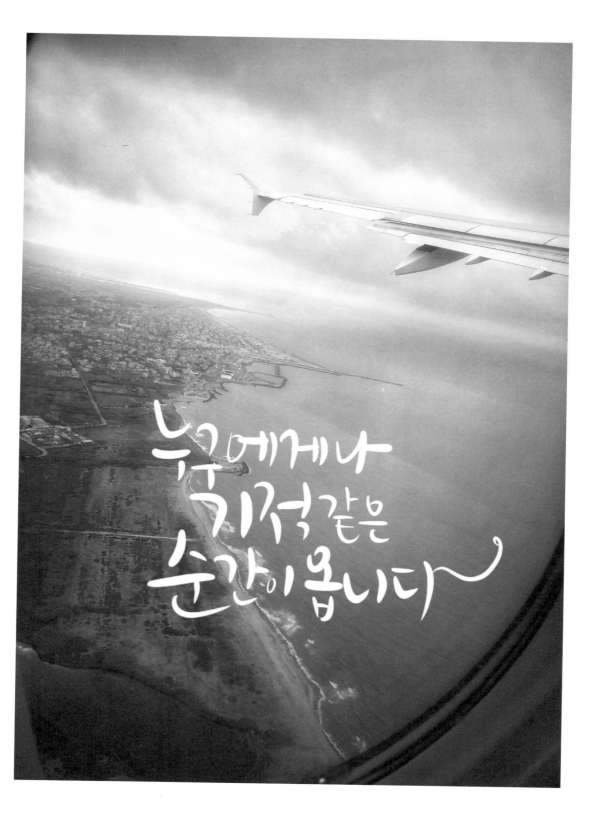

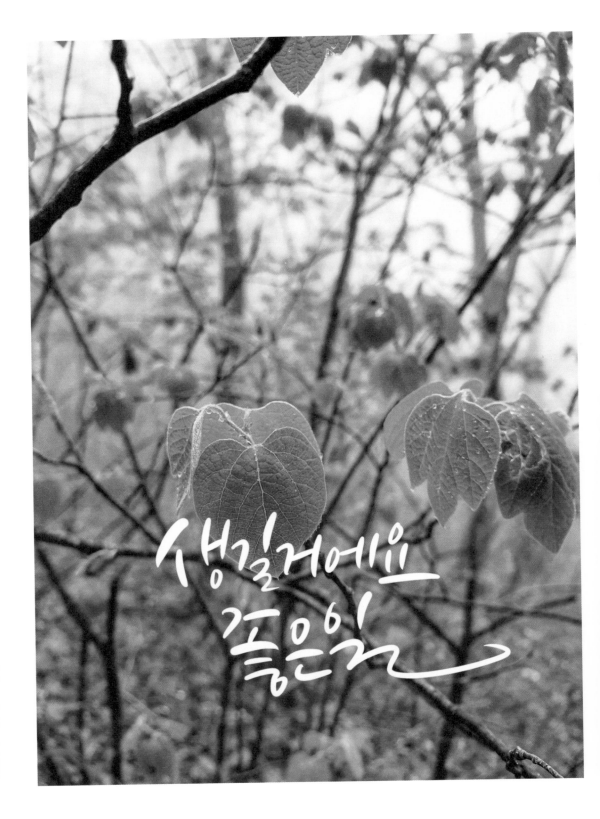

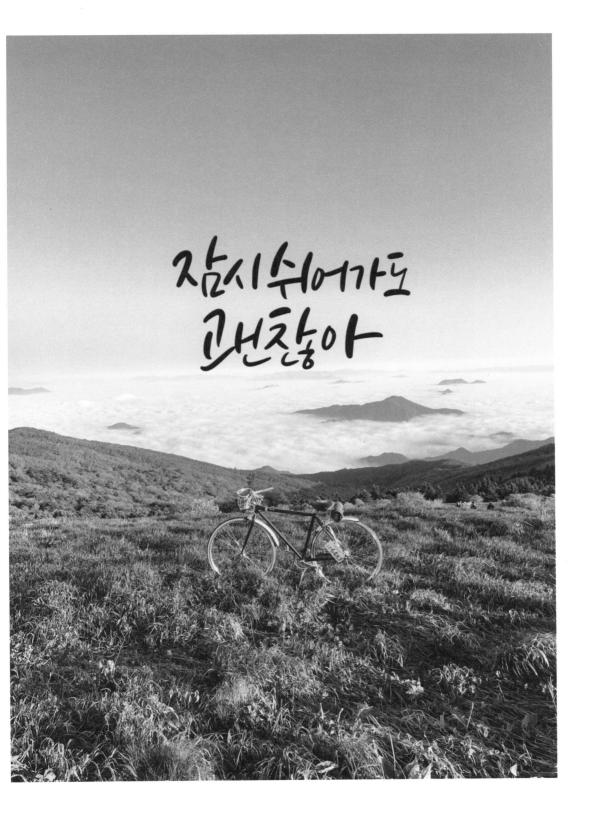

나는 너랑 함께 보내는
하루가 제일 좋아

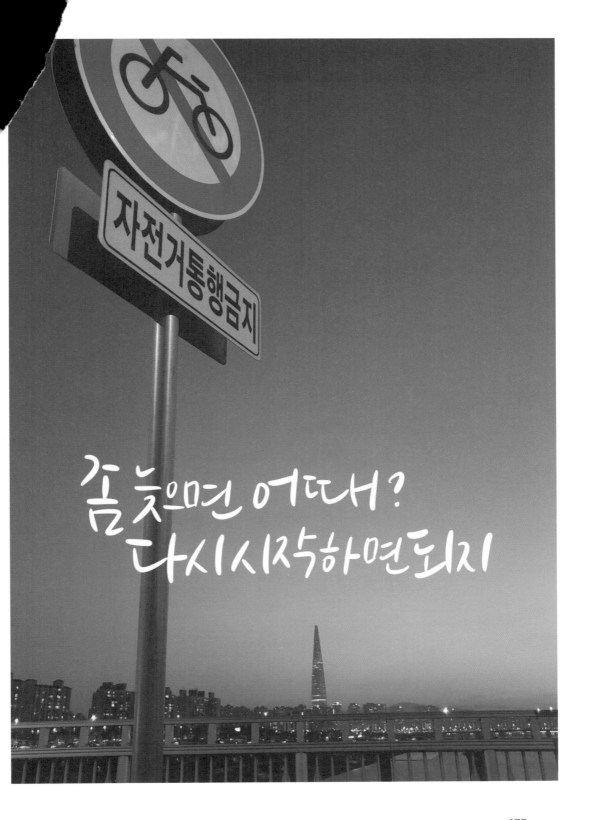

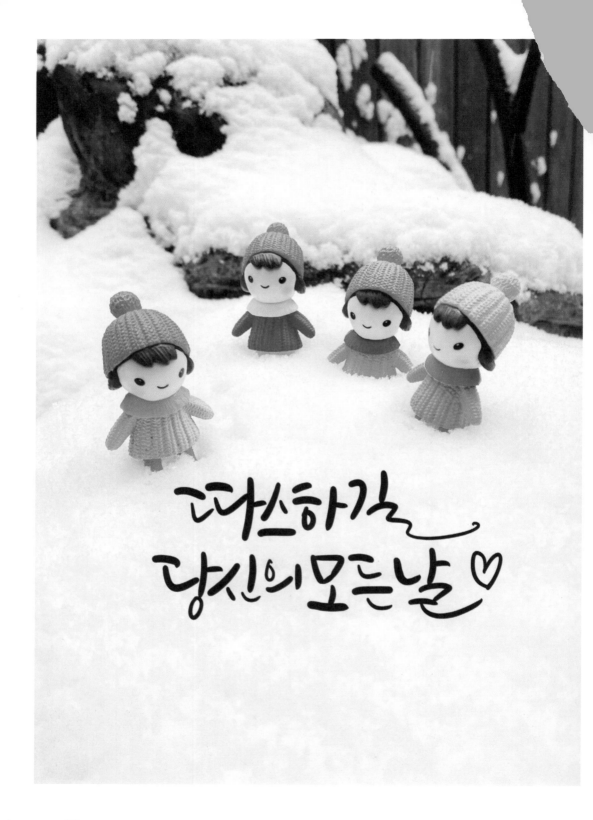